한글은 수학과 같다.
공식을 알면 글씨가 보인다.

맛.깔.나.는

책을 내면서.......

"내가 아는 게 다가 아니다"

나는 이번 책을 준비하면서 고민이 더 깊어졌다. 스스로도 아직 갈 길이 멀었는데 얄팍한 지식으로 세상을 미혹하게 하는 건 아닌지 걱정이 앞선다. 35년간 부단히 글씨를 써 왔지만 오히려 갈수록 어렵고 두려움이 앞서는 건 괜한 엄살이 아니다. 기대치 만큼 보여주지 못한다는 것을 잘 알고 있기 때문이다.

책을 쓰고자 마음먹은 것은 벌써 2년 전 쯤의 일이다.
평생 해 온 일이니 하면 할 수 있겠다는 생각에서 시작은 했지만 어디서부터 손을 대야 할지 어떻게 구성을 해야 할지 막막하기만 했다. 그래서 먼저 나온 책을 참고하기 위해 서점에 들렀다. 생각보다 많은 책이 진열되어 있었다. 많은 사람들이 캘리그라피에 대해 상식을 갖고 있다는 것에 놀라지 않을 수 없었다. 10여 년 전의 상황과는 달리 대중화된 느낌이다.

세상의 트렌드는 속속 변하고 있다. 대중은 변화에 민감하게 반응하며 좀 더 새롭고 자극적인 것을 요구한다. 글씨 또한 예외일 수 없다. 그 가운데서 살아남을 수 있는 방법은 시대의 요구에 부응하는 차별화된 전략을 필요로 한다. 따라서 글씨가 이제 쓴다는 개념만으로 자신을 어필할 수 있는 입지는 점점 좁아지고 있는 추세다. 어떻게 표현하느냐의 문제를 풀어야 하는 것이다. 글씨를 쓰는 일은 결코 쉽지 않은 길이다. 가장 쉽게 접근할 수 있는데 반해 그 과정은 어렵고 결과는 늘 아쉽기만 하다. 누군가 글씨를 재밌고 쉽게 생각했다면 그건 아무것도 모르면서 쓰고 있다는 생각을 해야 할 것이다.

세상에는 글씨를 모르는 사람이 없고 달필의 소유자가 얼마나 많은가. 모든 사람들이 판단의 기준이 있고 평가 내리기를 꺼리지 않는다. 이러한 가운데 저자 역시 나름대로 전문가라 칭하며 글씨에 대해 논리를 펼치는 것이 얼마나 부끄러운 일인지 잘 알기에 마음은 무겁기만 하다. 발가벗겨진 채 거리에 홀로 서 있는 느낌이다. 하지만 살면서 경험하지 않은 것을 시도함은 두려움과 함께 설렘도 있기에 그것으로 위안을 삼고자 한다.

최근 캘리그라피가 대세로 자리잡으면서 시장에는 이미 많은 정보가 넘쳐나고 있다. SNS등을 통해서 손쉽게 흐름을 파악할 수 있게 되었고 주변 전시회 등을 통해서도 어렵지 않게 작품을 접할 기회는 얼마든지 있는 것으로 본다. 따라서 이미 대중에 알려진 중복된 정보나 내용을 가급적 배제하고 책의 페이지를 장식하는 형식적인 사진 게재를 최소화하여 실질적으로 학습에 필요한 부분인 자음과 모음의 조합 원리를 설명하는데 비중을 둠으로써 학서자들의 이해를 돕고자 했다. 내용은 한글이 자음과 모음의 관계에 따라 글자의 형태가 변화하는 일정한 규칙이 존재한다는 것을 설명하고 있다. 그러나 이러한 자모음의 구성 원리를 이해한다고 해도 그것은 초보적인 단계일 뿐 캘리그라피가 갖는 표현의 확장성에 있어서는 학서자들의 몫이 될 수밖에 없다. 파트를 세분화하여 구분이 쉽도록 하였고 작가의 말을 통해 저자가 그동안 작품을 하면서 생각하고 체험했던 바를 가감하지 않고 형식도 없이 적어 보았다. 보는 사람에 따라서는 달리 해석할 수 부분이 있으리라 본다. 그 점 널리 양해를 구한다.

우리는 글씨를 배우는 데 있어서 누구를 닮는 것을 경계하라고 한다. 자신만의 개성 있는 글꼴을 만드는 것이 올바른 배움의 길이라 말하고 있다. 하지만 스스로 이치를 깨닫는 것은 많은 시간을 소모할 뿐 원하는 결과를 얻기란 쉽지 않다. 따라서 학습 과정에서는 모방으로부터 시작하는 것이 현명한 방법 중 하나가 될 수밖에 없다. 누군가에 의해 이미 검증된 노하우를 통해서 기본을 익히는 것이야말로 빠른 발전을 가져오는 길이 되는 것이다. 간혹 보는 눈만 높아져 기본을 무시하고 이론을 앞세우는 경향이 있는 사람들이 있는데 말로 글씨를 쓰는 사람들이 가장 위험한 경계의 대상이라 할 수 있다. 결과물로 보여줄 수 없다면 그것은 한낱 허세에 지나지 않는 것이다. 캘리그라피는 어떤 도구나 재료의 쓰임새를 설명하는 것만으로 그쳐서는 안 된다. 점 하나 찍는 것만으로도 그것에 대한 합당한 이유와 원리를 설명할 수 있어야 한다. 주변에는 오랫동안 글씨를 공부한 사람들을 볼 수 있다. 그런데 기본 원리조차 설명하지 못하는 경우가 많다. 결국 "몇 년을 썼다." 라고 말하는 것은 의미가 없다는 것을 반증하는 것으로 누가 오래 썼느냐보다 단기간이라도 얼마나 알고 썼느냐가 더 중요한 것이다.

중국에서는 서법, 일본에서는 서도, 우리는 서예라 한다.

전통 서법에 맞도록 충실하게 쓴 글씨를 서예라고 한다면 캘리그라피는 붓을 포함한 갖가지 필기도구를 사용하여 법에 얽매이지 않으면서 자유롭게 손으로 표현하는 방식이라 할 수 있다. 그러나 캘리그라피가 법이나 도구에 얽매이지 않아도 무방하다고 하지만 법을 무조건 탈피해서는 좋은 작품을 기대하기 어렵다는 것이 캘리그라피가 갖고 있는 이중성이다. 결국 캘리그라피는 서예의 범주에서 벗어나서는 좋은 작품을 기대하기 어려운 아이러니를 내포하고 있다. 그렇다고 해서 서예의 범주에 안주시키려는 것 역시 무리수가 따르는 일이 아닐 수 없다. 이는 캘리그라피가 붓이 아닌 어떤 도구로도 가능한 작업으로 손으로 표현할 수 있는 모든 행위의 포괄적 범위에 있기 때문이다. 이처럼 전통의 서예와 캘리그라피는 분리할 수 없는 보완 관계로서 맥을 같이 한다고 할 수 있으며 누구나 할 수 있지만 풍격 있는 작품을 추구하기 위해서는 반드시 서예 학습을 통해 기본 원리를 찾아야 하는 것은 불문율이 될 수밖에 없을 것이다.

이제 캘리그라피는 하나의 예술 장르로서 자립매김하며 대중과 불가분의 관계에 있다. 그런 가운데 대중의 호불호는 있을 것이라고 볼 때 일부의 부정적 시각을 극복하고 얼마나 오래 지속 성장할 수 있는가는 퀄리티의 문제와도 무관하지 않다. 따라서 양적 팽창과 더불어 질적 성장을 위해 어떤 방향으로 가야 할 것인가에 대한 고민을 다함께 해야 할 싯점으로 본다. 저자는 이러한 점을 인식하고 부족한 역량이나마 작은 이정표가 될 수 있기를 바라며 이 책을 펴내게 되었다. 하지만 소소한 내용까지 한 권에 모두 담기에는 한계가 있었음을 인정하지 않을 수 없다. 앞으로 이러한 점을 인지하여 역량을 갖춘 훌륭한 작가들로 하여금 더 좋은 학습서가 나올 수 있기를 기대해 본다.

책을 준비하기까지 도움을 주신 고마운 분들이 있다. 그 중에서도 특히 저자의 글이 좋한 문장임에도 불구하고 기꺼이 감수에 응해 주신 시인 오채운 님, 배첩에 대한 시연을 하고 자료 사진을 기꺼이 제공해 주신 배첩장 강성찬 님, 자료 사진 찍느라 고생한 캘리그래퍼 은빛 이은희 님께 감사의 말씀을 드립니다.

캘리그라피 디자이너/서예가 김 기 충

차례

천 번의 붓질에서
내 맘에 드는
한 글자 얻기가 어렵다.

PART-1

-어떤 붓을 고를까?

-집필

붓을 아는 것이야말로 글씨를 아는 것이다.

골프에서 스윙 자세가 부정확하면 공의 방향이 원하지 않는 곳으로 날아가는 것과
마찬가지로 집필이 불안정하면 붓을 제어할 수 없게 되므로 원하는 운필을 구사할
수 없다. 따라서 좋은 붓을 선택할 줄 알고 붓을 잘 잡는 것은 글씨를 잘 쓸 수
있는 바탕이 된다.

어떤 붓을 고를까?

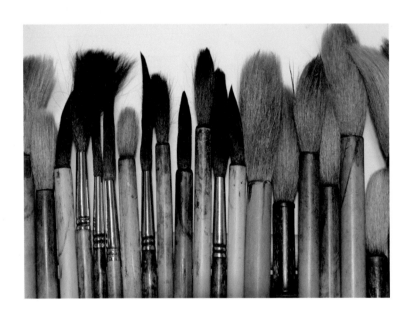

명필이 붓 가리나?

글씨를 잘 쓰는 사람이 붓을 탓할 때 사람들이 우스갯소리로 하는 말이다. 같은 조건이라면 도구를 탓하기보다 실력으로 차이를 보여야 한다는 의미로 어떤 붓으로도 글씨를 잘 쓸 수 있다는 말과는 다르다. 글씨를 아는 사람일수록 붓 선택에 까다로워지는 것은 당연히 상식적인 것으로써 뛰어난 연주자일수록 좋은 악기 선택에 집착하는 것과 다르지 않다. 글씨를 쓰는 사람은 붓을 고르는 안목과 붓의 특성을 파악해서 글씨체에 맞는 적절한 운필을 구사할 줄 알아야 한다. 필력이라 함은 이러한 모든 것들을 포함하는 말이기도 하다.

붓의 종류는 다양하다. 가닥을 모아 만든 것을 붓이라 하는데 세상의 모든 가닥은 재료 불문하고 붓을 만들 수 있다. 질의 좋고 나쁨을 떠나 기능이 가능하다는 말이다. 그중에서도 전통적으로 양호를 많이 사용하고 작은 글씨를 쓰는 경우에는 족제비 털이 가장 많이 사용되고 있다. 양호 붓은 붓 끝으로 갈수록 섬세하고 부드러운 특징이 있다. 먹물을 머금고 뱉는 기능이 뛰어나서 좋은 선을 구사하는데 적합하기 때문이다.

좋은 양호붓은 전체적으로 올이 가늘며 붓끝으로 가면서 더욱 섬세하게 가늘다. 파마머리같이 미세한 꼬불꼬불함이 있고 노란색 지방이 짙게 올라와 있다. 한겨울 추운 지방에서 채집한 양털에서 보이는 현상이다. 그러나 요즘은 그런 붓을 찾아보기 어렵다. 털은 굵고 거칠며 양호는 가장자리에만 얇게 둘러 있을 뿐 중심 대부분은 뻣센 인조모가 차지하고 있다. 인조모는 탄력이 강해서 붓을 밀착시키면 반발하는 특성이 있다. 또한 스스로 모아지는 성질 때문에 다루기 쉬워 초학자들이 많이 선택하지만 처음부터 이런 붓을 사용하게 되면 운필의 본질에 접근할 수 없으므로 바람직하지 않다. 붓은 글씨를 쓰는 사람에 의해 모으고 펼치면서 선을 표현해야 하는데 붓 자체의 탄력에 의해서 저절로 모아지기 때문에 운필을 배울 필요성을 못 느끼는 것이다. 요즘의 학서자들이 운필의 원리를 궁구하려 하지 않고 쉽고 빨리 결과를 얻으려는 경향에서 인조모 붓이 널리 사용되고 있다고 할 수 있다. 찾는 소비자가 늘어나니 가격은 오히려 천연 모필보다 인조 모필이 더 비싼 기현상도 일어나고 있다.

붓은 인조모가 많이 포함될수록 빨리 닳아서 글씨를 쓸 때 틀어지는 현상이 발생하는데 그 수명은 매우 짧다. 인조모 붓은 초보자들이 다루기 쉬운 장점이 있는 반면 운필의 묘미를 심도 있게 이해할 수 없는 한계가 있다. 운필과 선의 본질이 왜곡될 수 있는 것이다. 캘리그라피가 단지 외형으로 보이는 글씨가 아니라 선을 통한 감성 표현의 문자예술이라는 점에서 붓의 선택은 가볍게 치부되어서는 안될 것이다. 붓은 다루기 어려울수록 표현은 다양해지고 다루기 쉬울수록 표현의 범위는 극히 제한적일 수 있음을 알아야 한다.

때로는 좋은 붓 한자루가 글씨를 쓰고 싶어지는 열정을 만들기도 한다.

집필(執筆)

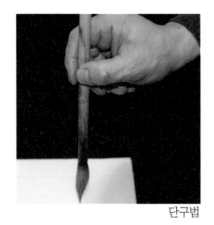
단구법

쌍구법

(1) 먼저 발끝에서부터 온몸의 기운을 끌어모은다.
이 기운을 어깨를 통해 팔목과 손가락을 거쳐 붓끝으로 전달시킨다.

(2) 손목을 꺾어 오리 모양으로 만든 다음 손바닥은 계란을 쥘 만큼 공간을 최대한 비우고 손가락은 한 올도 통과할 수 없을 정도로 긴밀하게 붙인다. 엄지손가락은 구부려서 필관이 깨어질 듯 강하게 누르고 검지와 중지는 필관을 감싸 쥐고 약지와 소지는 가볍게 받쳐준다. 이때 손가락 사이에 틈새가 생기면 모아진 힘이 분산되어 붓끝까지 기세가 도달할 수 없으므로 이를 경계해야 한다.

(3) 팔꿈치는 옆구리에 가까울수록 행동반경이 좁아져 운필이 원활치 않으므로 가능한 몸에서 멀리하도록 한다. 이러한 방법은 배우는 과정에서 붓을 장악하기 위해 필요한 부분이며 내공이 축적된 후에는 오히려 힘을 뺀다는 사실도 알아야 한다. 붓에 따라 또는 작품의 성향에 따라 다를 수 있으므로 참고할 부분이다.

이처럼 집필을 강조하는 것은 자세가 무너지면 원활한 운필이 불가능해지고 좋은 선을 구사할 수 없기 때문이다. 대체로 글씨를 잘 쓰는 사람은 집필 자세가 좋다. 이는 집필 자세가 좋은 사람이 글씨를 잘 쓸 수 있다는 말이기도 하다.

자세가 좋아야
글씨를 잘 쓸 수 있다.

집필법은 단지 자세의 바르고 그름을 설명함이 아니다. 붓을 운용하는데 있어서 적절한 힘의 안배를 통해 최대의 효과를 거두기 위한 방법을 제시하는 것이다. 자세가 운필에 어떻게 영향을 미치고 그에 따라 어떤 결과로 나타나느냐에 대한 논리를 말한다. 하지만 일반적으로 좋은 방법 중 하나는 될 수는 있어도 그것이 누구에게나 해당되는 절대적인 방법은 아니라고 할 수 있다. 사람마다 손가락의 길이나 손 모양이 제각기 달라서 단구법이나 쌍구법의 논리만으로는 불편한 경우도 있기 때문이다. 글씨를 씀에 있어서 이론상의 집필법으로 인하여 불편함을 초래할 수 있다면 법에 집착하는 것이 오히려 바람직하지 않을 수 있는 것이다.

붓이란 재료 불문하고 여러 가닥을 모아 만든 것을 칭한다. 전통적으로 양털, 족제비털, 노루 털, 말총, 쥐 수염 등 동물의 털로 만든 것이 많이 쓰이지만 볏짚이나 대나무처럼 털과 무관한 재료도 가닥 형태로 만들어 쓰이고 있다. 붓은 호에 먹물을 가두었다가 조금씩 뱉어내며 운용하는 원리로 만들어졌는데 필속이나 필압에 의해 다양한 선이나 번짐의 형태로 표현된다. 일반적인 필기구들은 기능만 알면 글씨를 쓰는 것이 가능하지만 모필의 경우는 매우 유연하고 변화무쌍한 특성을 지니고 있어 다루기가 어렵기 때문에 운필이라는 과정이 반드시 필요하다. 철저하고 반복적인 수련을 통해야 일정 수준까지 도달하는 것이 가능하다. 집필을 강조하는 것은 붓을 장악하지 못하게 되면 운필이 어려워지고 결과적으로 좋은 글씨를 쓸 수 없기 때문이다.

집필은 붓의 크기에 따라 위치가 달라진다.

큰 붓은 쌍구법으로 하여 붓대의 중간 또는 아래를 잡는다. 이렇게 하면 필압이 좀 더 깊이 작용하여 선을 그었을 때 먹이 지면에 뜨지 않게 되므로 침경(沈勁, 깊고 굳세게) 하게 된다. 필력이 쌓이면 붓대의 상단을 잡아도 무방하지만 초학자가 상단을 잡고 운필한 경우 기세가 미치지 못할 수 있으므로 경계해야 한다.

작은 붓은 단구법으로 하여 필관의 상단을 잡는다. 다소 불안정할 듯 보이지만 익숙해지면 오히려 의도하는 방향으로 원활한 운필을 할 수 있어 자연스러운 선을 구사할 수 있다. 이처럼 집필은 운필을 원활하게 하기 위한 자세로써 선질이나 형질에 직접적으로 영향을 끼치게 되어 작품의 질을 결정짓는 요소로 작용하게 된다. 캘리그라피가 필기도구에 제한을 두지 않는다 할지라도 집필과 운필의 원리에서 벗어나서는 좋은 글씨를 기대하기 어려운 것이다.

PART-2

-단계별 붓 특성 알아보기

- 선 긋기

-선의 구별

-도형 쓰기

線 긋기는 가수가 노래하기 전에 목을 푸는 것과 같다.

선 긋기는 글씨를 쓰기 전에 붓이 자리 잡을 수 있도록 하는데 꼭 필요한 단계이다. 그러기 위해서는 붓 끝부터 뿌리까지 험하게 다룰 필요가 있다. 글씨를 쓰듯 조심스럽게 다뤄서는 털의 특성을 파악하고 안정을 기대하기 어렵기 때문이다. 이러한 단계는 연주, 노래, 운동과 같이 시작 전의 준비과정에서 충분한 연습을 통해 몸의 긴장감을 해소하여 정신적 안정감을 유지하고자 하는 것과 다르지 않다. 특히 붓은 쓰고 난 후 붓이 마르면서 성질이 바뀌기 때문에 이러한 예비동작 없이 글씨를 쓰게 되면 많은 시간을 허비할 뿐 뜻대로 써지지 않을 가능성이 크다. 따라서 선긋기는 어쩌다 하는 것이 아니라 습관처럼 늘 해야 하는 이유인 것이다.

단계별 붓 특성 파악하기

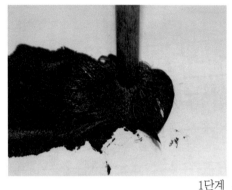

1단계

1단계-붓의 뿌리까지 필압을 가해 선을 긋는다.

붓이 망가지는 것을 염려하지 않아야 한다.

이 단계에서 소극적인 운필은 필력 향상에 도움이 되지 않으므로 대담할수록 좋다.

붓의 특성을 알기 위한 첫 단계이다. 단, 무심필의 경우에만 해당되며 인조모가 포함되었을 경우에는 강한 반발력으로 인해 운필의 한계가 있으므로 그림과 다르게 나타날 수 있다.

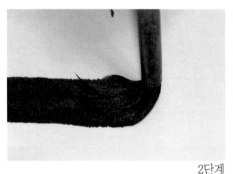

2단계

2단계-중간 허리 부분으로 긋는다.

붓을 세우고 펼치는 방법을 알아가는 단계로 적절한 필압을 유지하면서 긋는 연습이 필요하다.

필압은 붓대의 중심축에 있도록 한다.

3단계

3단계-붓끝으로 긋는다.

장봉 운필로 하며 필압의 중심축이 호의 심에 있어야 한다.

일반적으로 글씨를 쓸 때 많이 사용하는 정도의 운필이다.

평범한 운필은 평범한 글씨를 만드는 법이다. 따라서 이 세 가지 운필을 골고루 습득하여 작품에 적절하게 응용할 수 있어야 한다.

선 긋기

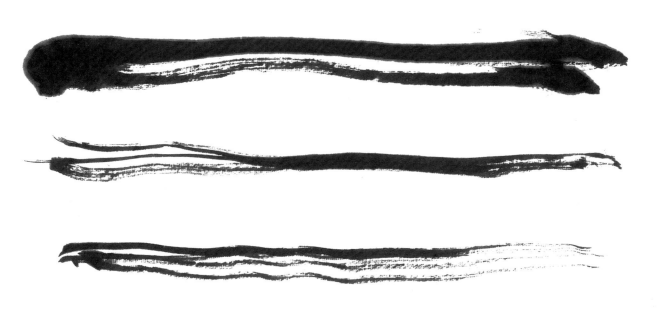

1) 먹물을 한 번 묻혀 먹이 마를 때까지 연속해서 긋는다. 붓의 특성을 파악하는데 도움이 된다. 붓이 갈라지는 것을 두려워하지 않아야 한다. 오히려 변화 있는 획을 얻을 수 있기 때문이다.

2) 과감할 수 있어야 질탕(跌宕)한 필세를 얻을 수 있고, 기력을 다하여야 침경(沈勁)함에 이를 수 있다. 이는 학서자의 성정과도 무관하지 않은 부분으로 소심한 운필로는 발전이 더딜 수 있음을 경계하는 의미다. 선은 글씨의 뿌리가 되며 캘리그라피는 선으로 시작해서 선으로 끝이 난다 해도 지나치지 않다. 선을 굳세게 함은 건축에서 기둥을 세움과 같아서 선 긋기 연습을 소홀히 해서는 결코 좋은 글씨를 쓸 수 없다.

3) 글씨를 시작하기 전에는 선 긋는 연습부터 한다. 운동선수가 시합 전 몸을 푸는 것과 다르지 않은 것이다.

선(線)의 구별

선을 구분할 수 있어야 글씨를 보는 안목이 생긴다.

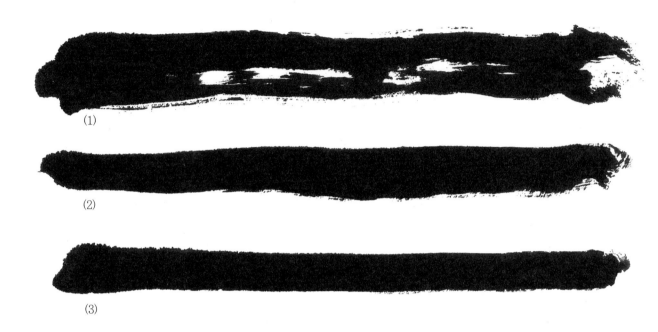

(1)

(2)

(3)

(1) 장봉(藏鋒) - 필압이 어느 쪽으로도 치우치지 않게 호의 중심에 꽂고 감아 당겨 운필한다. 흡사 쟁기를 땅속에 꽂아 찔러 넣어 밭을 갈아 엎는 것과 같다. 깊이 찔러 넣을수록 많은 흙이 파헤쳐 지는데 운필도 이러한 원리와 다르지 않아서 화선지 깊숙이 먹물이 침투되기 위해서는 필압을 유지하면서 붓 끝이 호의 중심축에 위치하도록 하여 운필하여야 한다. 필력을 얻기 위해서는 이처럼 난도가 높은 장봉운필에 대한 이해와 훈련이 필요하다.

(2) 측봉(側鋒) - 장봉과 중봉의 중간 선으로 호의 옆면을 사용하여 반쯤 비스듬히 한쪽으로 치우치듯 선을 따라 긋는다는 표현이 어울릴듯하다. 붓을 꽂아 필압을 정중앙에 세우는 방법이 장봉이라고 한다면 측봉은 반쯤 걸쳐 쓰는 방법이라고 할 수 있다. 측필의 선은 무겁거나 가볍지도 않은 날렵한 느낌이다.

(3) 중봉(中鋒) - 선의 기본이 되는 운필이다. 시각적으로 편안한 안정감을 준다. 그러나 중봉만으로는 필력을 다할 수 없으며 표현의 한계가 있으므로 장봉, 측봉 등 모든 운필을 섭렵하여야 한다. 이러한 선은 용도에 따라 또는 글씨체에 따라 달리 적용할 수 있어야 하고 섞어 쓸 수 있어야 한다.

도형으로 본 선의 구별

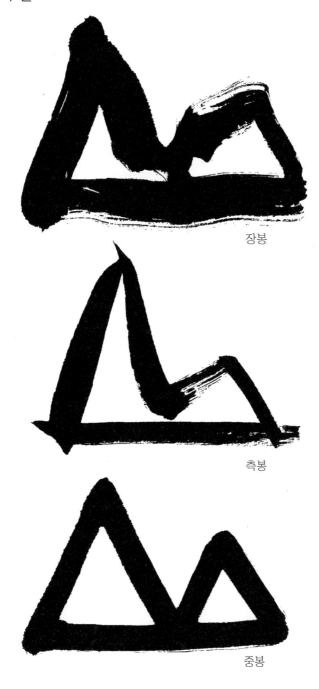

장봉

측봉

중봉

선을 그을 때는 먹물의 농도, 종이의 질, 붓의 종류에 따라 속도나 필압이 달라진다. 이때 경우의 수는 매우 다양하므로 오랜 기간 경험에 의하여 감각을 익힐 수밖에 없다. 아는 만큼 보이게 마련이다.

도형 쓰기/네모

한글 자음은 네모, 삼각형, 원의 꼴에서 크게 벗어나지 않음을 알 수 있다. 따라서 이 세 가지 도형 쓰기 연습만으로도 필력을 얻는데 많은 도움이 된다. 도형 쓰기에서 운필의 요령을 득한 후에 자모음을 쓰면 운필이 원활해질 수 있다. 절(折) 법을 쓰기 보다 단숨에 긋는 연습을 통해 필력을 얻도록 한다.

도형 쓰기/세모

세모는 사선을 포함한 ㅅ, ㅈ, ㅊ을 쓰는데 도움이 된다. 첫 획에서 많은 사람들이 팔목을 꺾어서 편봉을 만드는 경우가 있는데 특히 주의해야 할 지점이다. 운필이 과감할수록 오히려 이러한 문제를 해결할 수 있다. 반드시 팔꿈치와 어깨를 사용하도록 한다.

도형 쓰기/동그라미

장봉으로 시작해서 중봉, 측봉으로 마무리 된다. 필압을 유지시켜 단숨에 긋도록 한다. 대체로 처음 배우는 단계에서 삼절법을 통해 선을 긋는데 이 그림의 경우는 이 과정을 생략한다. 절법을 쓰면 근골이 밖으로 드러나 오히려 선이 무거워질 수 있기 때문이다. 참고로 사용된 붓은 양호 무심필이다.

PART-3

자음 쓰기

자음의 꼴이 정확해야 글씨가 바르게 된다.
아무리 강조해도 지나침이 없는 말이다.
이것이 캘리그라피의 핵심이다.

1)----기역, 니은, 디귿
2)----리을
3)----미음
4)----비읍
5)----시옷
7)----지읒, 치읓
8)----키읔, 티읕
9)----피읖
0)----히읗

자음 쓰기/기역, 니은, 디귿

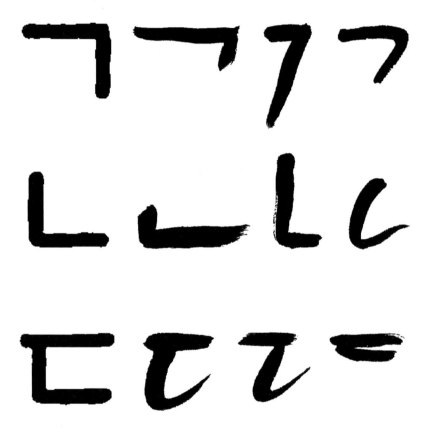

자음은 초성과 종성(받침)의 위치에 따라서 폭과 높이가 달라질 수 있다. 다양한 표현이 가능하지만
오히려 혼동을 초래할 수 있어 기본이 될 수 있는 최소한의 꼴만을 제시하였다.

자음 쓰기/리을

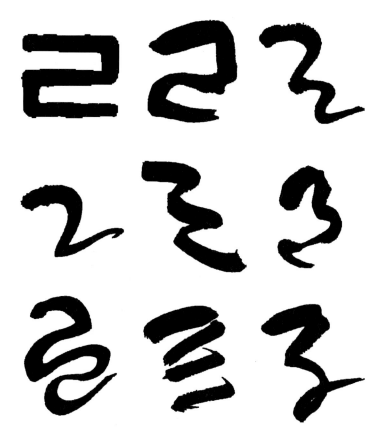

리을은 한글에서 미적 요소를 갖추고 있는 자음 중 하나로 다양한 꼴을 확보하고 있어야 표현의 폭을 넓힐 수 있다. 리을의 형태가 글씨 전체의 흐름을 바꿀 수 있으므로 정확하고도 익숙해질 때까지 쓰는 연습이 필요하다.

자음 쓰기/미음

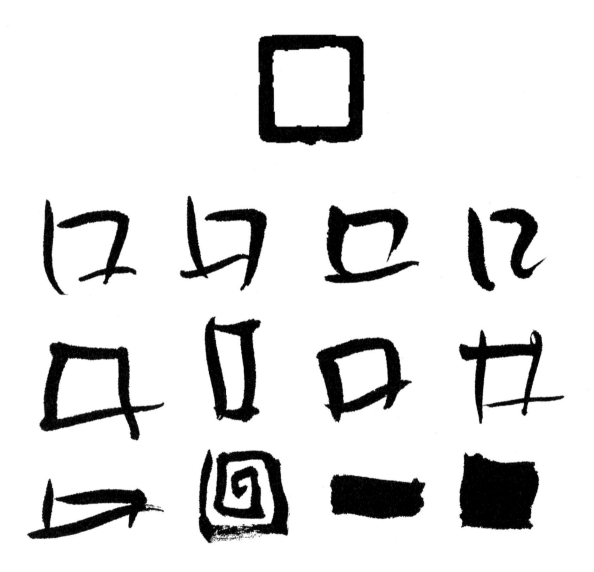

다양한 형태의 ㅁ"이 있다. 눈으로 보는 것만으로는 기억되지 않는다. 익숙해질 때까지 써 보는 것이 중요하다. 약간의 차이가 퀄리티를 좌우한다는 것을 명심해야 한다.

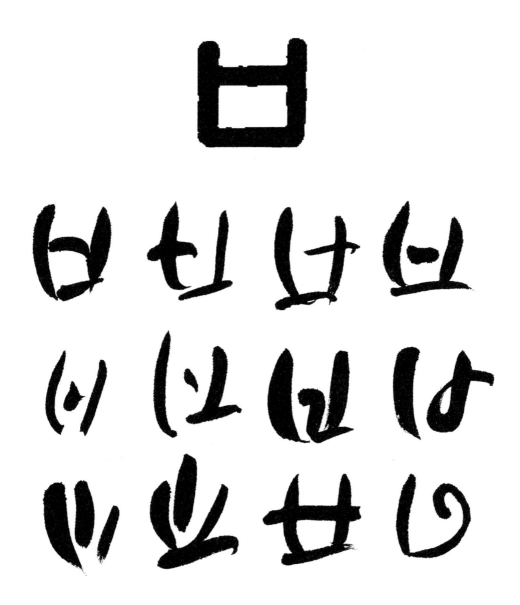

ㅂ"은 특히 향배세의 개념을 정확히 이해하고 쓰도록 한다. 세가 무너지면 자형이 무너져 속된 글씨가
된다.

자음 쓰기/시옷

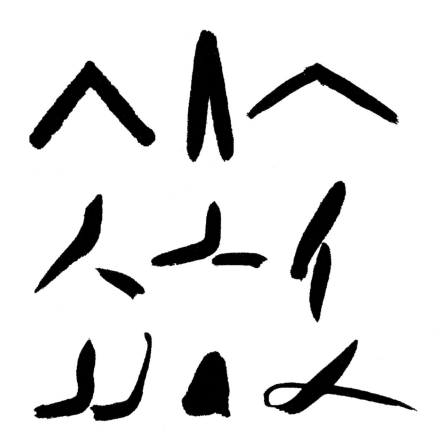

ㅅ"에서 ㅈ, ㅊ이 파생되었으므로 ㅅ"을 익히면 결국 함께 영향을 미치게 된다.

자음 쓰기/이응

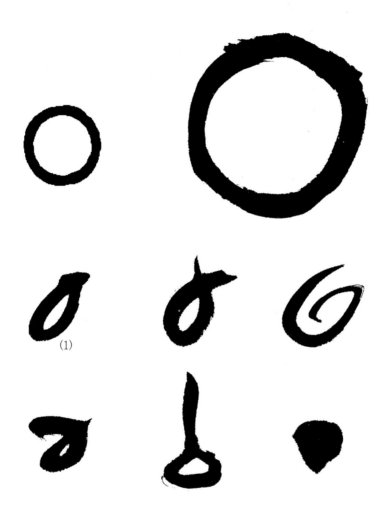

(1)

(1)은 가장 많이 사용되는 꼴이다. 가능한 좁게 쓰도록 하고 특히 많은 연습이 필요하다. 기본 각도에
유의하도록 하고 다양한 각도를 확보하여 활용하도록 한다.

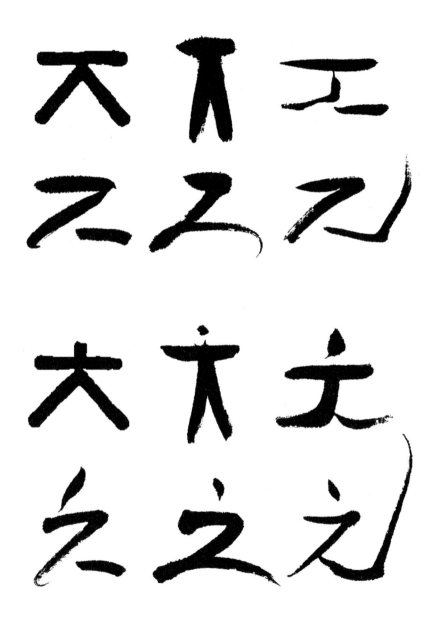

ㅅ"에서 파생되었으므로 가로획을 붙이면 ㅈ" 그 위에 점을 얹으면 ㅊ"이 된다.

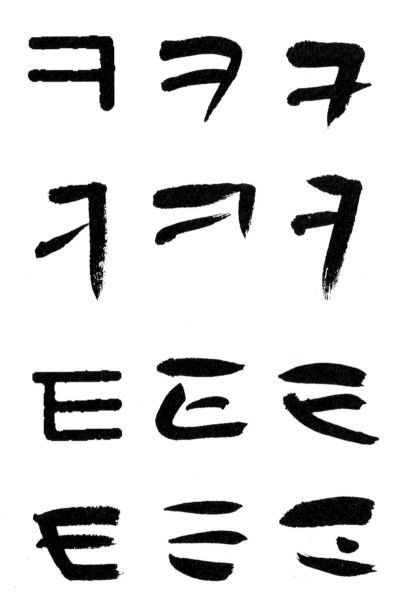

ㅋ"은 ㄱ"에서 파생되었고, ㅌ"은 ㄴ"에서 파생되었다.

자음 쓰기/피읖

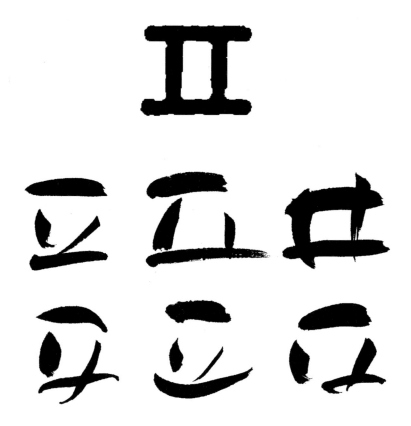

앙세, 평세, 부세를 유의해서 쓰도록 한다. 세가 모호하면 글씨가 모호해지기 때문이다.
기찻길처럼 나란히 가는 선을 경계하여야 한다.

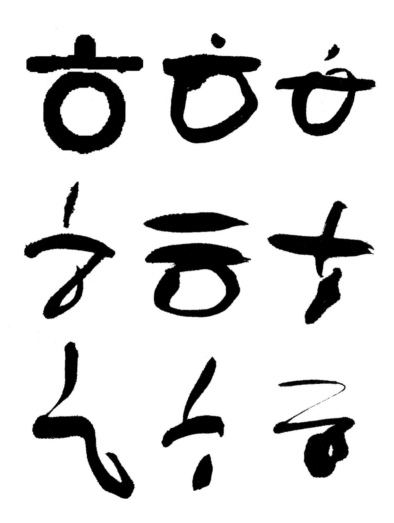

ㅎ"은 자음 중에서도 가장 다양한 표현이 가능하다. 단, 실질적으로 작품에 적용할 수 있는 꼴은 몇 개로 극히 제한적이다. 다양한 변화에 적응하기 위해서는 몸이 저절로 반응할 수 있도록 철저하게 습득해 놓는 것이 필요하다.

작가의 말

人書俱老(인서구로) 즉, 사람이 나이를 먹는 것과 함께 글씨도 늙는다는 말이다. 손과정이 쓴 서보에 나오는 말이다. 늙는다는 의미는 노련해지고 완숙해진다는 말로 해석할 수 있으나 부정적 의미로 본다면 나이를 먹을수록 글씨가 고루해진다는 말로도 해석할 수 있다.

우리 음악은 민요, 트롯, 가요, 힙합, 랩 등으로 빠르게 변화를 거듭해 왔다. 기성세대의 반응과 관계없이 그 시대의 세대들이 추구하는 방향으로 발전해 온 것이다. 이와 달리 서예는 시대의 흐름을 좇지 못하고 관념상의 꼴에 사로잡혀 전통적 이미지에 정체되어 있었다는 사실이다. 캘리그라피가 부지불식간에 반향을 일으킨 것은 이러한 음악의 시대 조류 현상과도 무관하지 않은 것으로 캘리그라피가 시대에 부응하며 대중과 공감대를 형성되고 있다는 사실은 매우 이상적인 현상이라 할 수 있다.
어떤 분야든 젊은 세대의 호응을 받지 못하면 명맥을 이어가기 어려운 현실에서 어린이부터 장년층에 이르기까지 어느 한 세대도 빠짐없이 호응을 얻고 있으니 여간 반가운 일이 아닐 수 없다. 다만 단기간의 양적 팽창에 반하여 질적 저하의 문제는 앞으로 풀어야 할 숙제로 남아 있다.

PART-4

자음과 모음

캘리그라피의 퀄리티는 자음과 모음의 정확성에 있다. 일정한 규칙을 통해서
이치를 알면 개성있는 자신만의 글씨를 쓸 수 있다.

-기본 자음
-기본 모음
-향, 배(向, 背)세와 앙(仰), 평(平), 부(俯)
-한글 자음과 모음의 종류
-자음의 세(勢)
-모음의 세(勢)
-자음의 폭과 모음의 간격

기본 자음

ㄱㄴㄷㄹㅁ
ㅂㅅㅇㅈㅊ
ㅋㅌㅍㅎ

기본이 될 수 있는 꼴을 만들어 통일감 있게 쓰는 것이 중요하다. 사람들은 자신만의 독특한 필체를 지니고 있다. 그러나 그 꼴이 정확한 규칙에 의해서 나온 것이 아닐 경우 속되기 쉽다. 따라서 학습 과정에서는 정확한 기준에 의해 쓰는 연습이 필요하다.

기본 모음

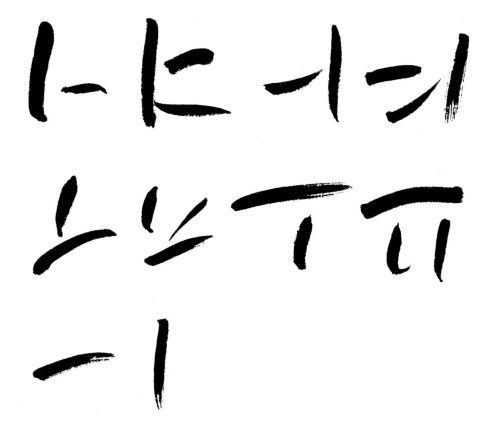

기본 자음과 마찬가지로 다양한 형태 중 하나일 뿐 반드시 모든 글씨의 기본이 되는 것은 아니다. 단, 수록된 자음에 어울리는 모음으로써 글씨체가 달라지면 그 꼴에 어울리는 모음을 적용해야 한다.

앙평부와 향배세(仰平俯, 向背勢)

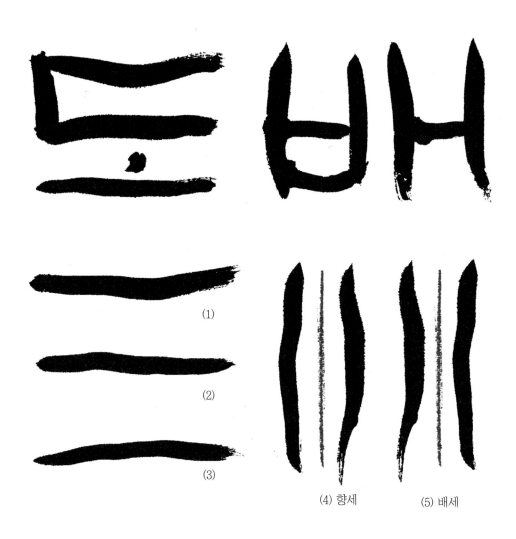

(1)

(2)

(3)

(4) 향세

(5) 배세

세는 (1)앙세(우러르고), (2)평세(평평하게), (3)부세(구부리고), (4)향세(바라보고), 배세(등지고)로 이루어진다. 이때 향세는 부세를 내포하고 부세는 향세를 내포해야 한다. 즉, 선을 그을 때 오른쪽으로 휘고자 하면 왼쪽으로 휘는 작용이 있어야 하고 왼쪽으로 휘고자 하면 오른쪽으로 휘는 작용이 있어야 한다. 이는 초승달처럼 한쪽 방향으로만 휘는 선을 경계해서 저속하지 않도록 해야 한다는 말이다.

도형으로 보는 세의 설명

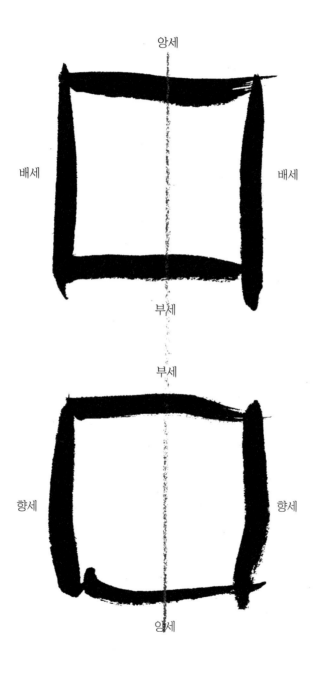

세는 자로 잰 듯한 직선이 아니라 물 흐르듯이 유연하게 휘는 선이 되어야 한다.

자음의 세(勢)

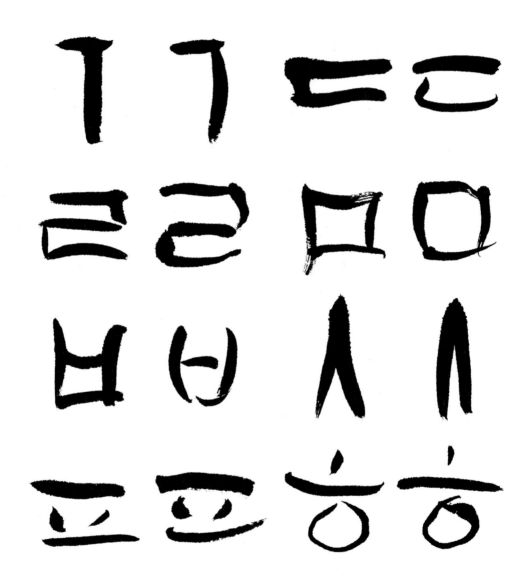

구분하기 쉬운 자음만을 골라 예를 들었다. 살펴보면 같은 자음이라 할지라도 세의 차이를 볼 수 있다.

모음의 세(勢)

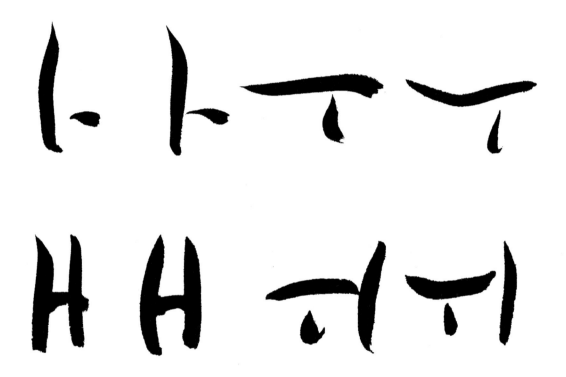

모든 글씨에는 勢가 존재하고 있다. 이러한 세의 원리를 알고 쓰는 것은 학습의 과정에서 반드시 알아야 할 기본이다. 이를 모르고 쓴다면 시간만 허비할 뿐 발전에 도움이 되지 않는다. 곧게 뻗은 직선 안에서도 반드시 이러한 세를 내포하고 있어야 글씨가 경직되어 보이지 않고 자연스럽게 된다.

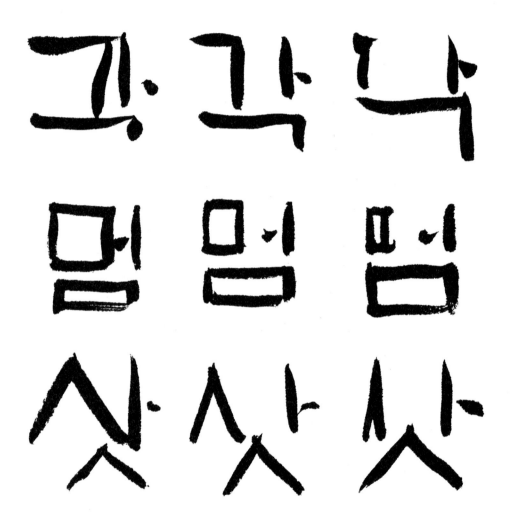

초성 자음의 폭에 따라 중성 모음의 간격이 달라진다. 종성 받침의 크기 역시 달라진다. 이러한 규칙을 알면 자형의 변화를 꾀할 수 있다. 더 많은 변화를 원할 경우는 종획의 각도와 대소의 변화를 통해서 가능하다.

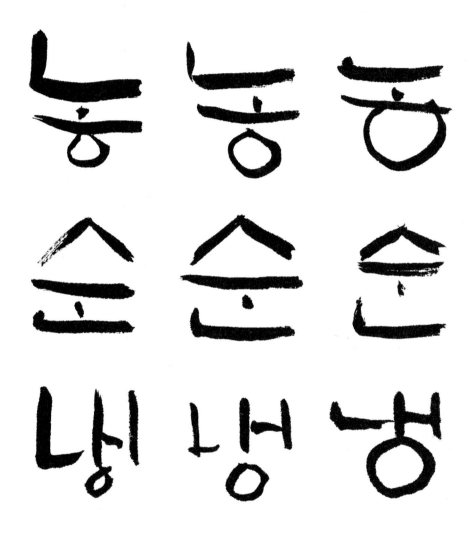

판본체에 근본을 두고 변화의 예를 든 경우다. 초성을 크게 하면 종성은 작아지고, 초성이 작아지면 종성은 커진다. 이에 따라 중성의 크기도 달라진다. 단, 이러한 법칙은 규칙을 설명하기 위한 것으로 경우의 수는 항상 다르게 할 수 있다. 글씨를 무조건 따라 쓰기 보다는 이러한 원리를 이해하고 쓰는 편이 훨씬 능률적인 학습이 된다.

한글 자음과 모음의 종류

훈민정음을 만들 때 상형의 대상으로 삼은 것은 발음 기관과 천· 지· 인 이다. 발음 기관을 상형하여 기본적인 자음을 만들고 천·지·인을 상형화하여 기본적인 모음자를 만들었다.

초성-단자음(14개) ㄱ, ㄴ, ㄷ, ㄹ, ㅁ, ㅂ, ㅅ, ㅇ, ㅈ, ㅊ, ㅋ, ㅌ, ㅍ, ㅎ

초성-쌍자음 (5개) ㄲ, ㄸ, ㅃ, ㅆ, ㅉ

중성-종모음 (9개) ㅏ, ㅑ, ㅓ, ㅕ, ㅣ, ㅐ, ㅒ, ㅔ, ㅖ
　　　횡모음 (5개) ㅗ, ㅛ, ㅜ, ㅠ, ㅡ
　　　복모음 (7개) ㅘ, ㅚ, ㅙ, ㅝ, ㅞ, ㅟ, ㅢ

종성(받침)
　　　단자음(14개) ㄱ, ㄴ, ㄷ, ㄹ, ㅁ, ㅂ, ㅅ, ㅇ, ㅈ, ㅊ, ㅋ, ㅌ, ㅍ, ㅎ
　　　쌍자음 (2개) ㄲ, ㅆ
　　　겹자음(11개 ㄳ, ㄵ, ㄶ, ㄺ, ㄻ, ㄼ, ㄽ, ㄾ, ㄿ, ㅀ, ㅄ

총 67개

44

자음-발음 기관의 모습을 본 떠 만듦

어금닛소리--------ㄱ, ㅋ
혓소리---------- ㄴ, ㄷ, ㅌ
반혓소리----------ㄹ
입술소리----------ㅁ, ㅂ, ㅍ
잇소리---------- ㅅ, ㅈ, ㅊ
목구멍소리--------ㅇ, ㅎ

모음-하늘, 땅, 사람을 형상화 함

(·)-------------하늘
(ㅡ)-------------땅
(ㅣ)-------------사람

기본형	ㄱ	ㄴ	ㅁ	ㅅ	ㅇ
파생	ㅋ	ㄷ, ㅌ, ㄹ	ㅂ, ㅍ	ㅈ, ㅊ	ㅎ

작가의 말

캘리그라피는 자음과 모음의 이해로부터 시작한다고 해도 과언이 아니다. 하지만 많은 학서자들이 자모음의 기초를 소홀히 하고 단어나 문장 쓰기에 우선을 둔다. 걸음마도 떼기 전에 뛰는 것과 같다. 전통 한글서예는 궁체나 판본체 등 고전 자료를 근거로 해서 자형이 체계화되었지만 캘리그라피는 법의 구속 없는 자유로운 상황에서 개인의 필기 습관에 따라 글씨를 쓰는 경향이 있다. 자칫 근본 없는 저속한 글씨가 될 우려가 있는 것이다.

글씨를 씀은 튼튼한 주춧돌 위에 기둥을 세워야 안전한 집이 되는 것과 같이 자모음을 정확하게 해야 자형의 퀄리티를 높이는 중요한 요소로 작용하므로 아무리 강조해도 지나침이 없다.

PART-5

어떻게 쓸 것인가.

-초성을 크게 쓴다

-초성을 작게 쓴다.

-중성을 크게 쓴다.

-획 공간을 넓게 쓴다.

-ㅓ, ㅕ의 폭을 넓게 쓴다.

-기울기

-대소 관계를 바꿔 쓴다.

-대소 관계를 그대로 쓴다.

-공간 규칙을 깬다.

초성을 크게 쓴다.

초성을 크게 쓰고 중성과 종성을 작게 쓴다. 이처럼 규칙을 세워야 통일감이 있다. 커지는 획이 있으면 양보하는 획이 있어야 하는 것이다. 단, ㅇ"은 예외로 한다. 글씨에도 대소 관계의 적절한 황금 비율이 있다. 지나친 비율의 차이는 유치해 보일 수 있으므로 적절한 안배가 중요하다.

초성을 작게 쓴다.

초성을 작게 쓰고, 중성과 종성 중에 하나를 크게 쓴다. 양보하는 획이 있으면 커지는 획이 있어야 한다.
이는 절대적인 것이 아니라 원칙을 세워 통일감 있는 글씨를 쓰기 위함이다. 이러한 원칙을 알고 쓰는
경우와 모르고 쓰는 경우는 시간이 지나면서 발전의 차이를 보인다. 생각하는 글씨를 쓰도록 한다.

중성을 크게 쓴다.

초성과 종성을 작게 쓰고, 중성을 크게 쓴다. 즉, 길게 쓴다. 일정한 규칙으로 일관되게 쓰면 정돈된 느낌이 있다. 단, 다른 경우와 마찬가지로 비율이 맞아야 하므로 처음부터 지나치게 확대 또는 축소는 경계해야 한다.

중성을 크게 쓴다.(작품 예)

틀린것은
없다, 다만
다를뿐
이다

획 공간 넓게 쓰기

한글은 정사각형 안에 들어가도록 쓰는 것을 기본으로 하나 그렇게 쓸 경우 꽃"이나 활"같은 글자는 획사이가 복잡해지고 만다. 종으로 긴 글씨는 넓은 공간을 확보하여 길게 쓰고 횡으로 넓은 판"이나 펌"같은 글씨는 자음의 폭 보다 모음의 간격을 같거나 넓게 띄어 쓴다. 초학자일수록 획 공간이 좁게 쓰는 것을 볼 수 있는데 이는 평생의 필기 습관으로 인하여 획 간격을 넓히는 일이 쉽지 않기 때문이다. 의도적으로 약간 과장하여 넓게 쓰는 습관을 통해 협착한 글씨를 쓰지 않도록 해야 한다.

자음 아래에 받침(종성)이 위치하도록 하고, 자음의 폭보다 모음이 약간 넓게 위치하도록 한다.

"ㅓ" "ㅕ"의 폭을 넓게 쓴다.

평생의 필기 습관은 늘 그 범주에서 맴돌게 마련이다. 습관 때문에 틀을 벗어나기 어렵다는 뜻이다. 캘리그라피는 단지 글씨를 쓰는 것이 아니라 디자인의 개념에서 접근해야 할 때가 있다. 따라서 특징 있는 글씨를 쓰기 위해서는 의도적으로 변화를 주도록 노력하는 것이 필요하다. 한 부분에서 포인트를 주는 것만으로도 색다른 느낌을 줄 수 있다.

"ㅓ" "ㅕ"의 폭을 넓게 쓴다.(작품 예)

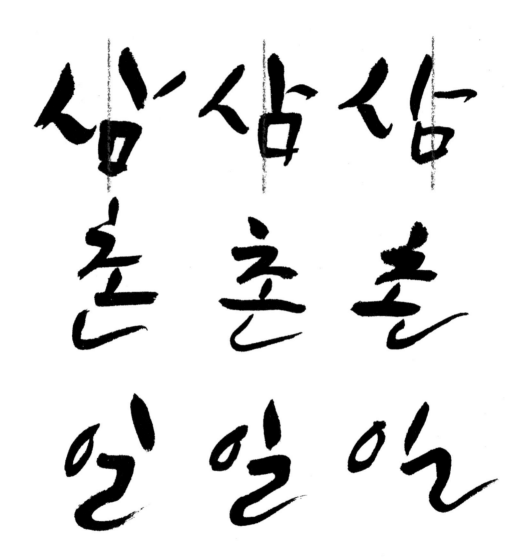

중성(종 모음)의 기울기에 따라 받침의 위치가 달라진다. 한쪽으로 쏠린 글자의 균형을 잡기 위함이다. 중성(횡 모음)이 왼쪽으로 기울면 받침을 오른쪽에 붙이고, 오른쪽으로 기울면 받침은 왼쪽으로 붙여 균형을 잡는다. 부조화 속에 조화를 만드는데 필요한 방법이다.

기울기 2

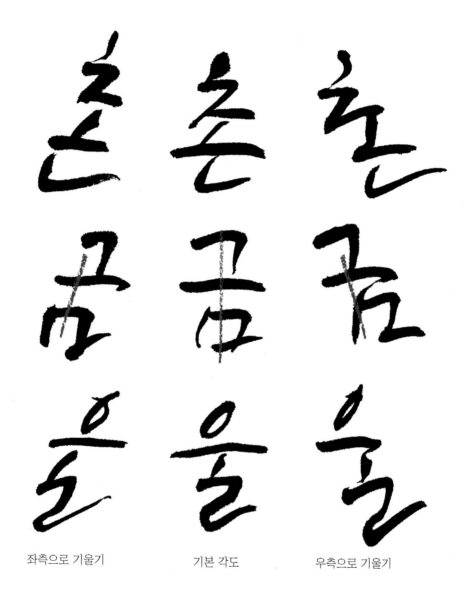

좌측으로 기울기	기본 각도	우측으로 기울기

초성을 중심으로 중, 종성을 같은 방향으로 기울게 쓴다. 변화의 기본은 기울기에 있으므로 많은 연습이 필요한 부분이다. 어깨를 움직여야 기울기가 가능하다.

대소 관계를 바꿔쓴다.

고드름
은백지
대구탕
콩고물

큰 글씨는 작게, 작은 글씨는 크게 쓴다. 대체로 받침이 있는 글씨를 작게 쓰면 된다. 글씨를 쓰다 보면
문장의 구성이 조화롭지 않을 때가 있다. 이 경우 대소를 바꾸기만 해도 만족할만한 결과를 얻을 수 있다.

고뇌는
매우
유익한
존재이다

대소 관계를 그대로 쓴다.

이 경우는 가장 기본이 되는 구조로 다소 식상해 보이거나 평범해 보일 수 있다. 글씨를 쓰면서 가끔씩 감을 잊어버릴 때가 있는데 그럴 경우 기본으로 돌아가서 원인을 찾을 필요가 있다. 대소 관계를 정확히 정리하는 것만으로도 감이 돌아오기도 한다.

대소 관계를 그대로 쓴다.(작품 예)

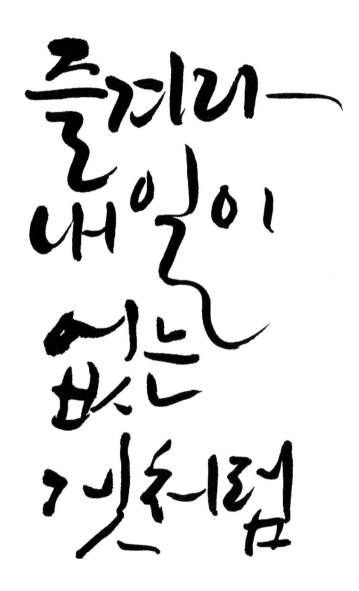

공간의 규칙을 깬다.

글씨는 일정한 공간의 규칙에 의해서 만들어진다. 그러나 변화를 추구하고자 할 때는 이러한 규칙의 틀을 깨야 한다. 1) 나란히 가는 획이 없도록 하고 2) 획의 간격을 불규칙하게 배치한다. 3) 좁히는 곳이 있으면 펼치는 곳을 만들어라. 이렇게 하면 졸(拙) 한 변화가 생긴다. 결국 규칙을 깨는 일도 이러한 일정한 규칙을 통해서 만들어진다.

작가의 말

한글은 자음과 모음의 반복으로 매우 단순하다. 때문에 사람들은 쉽다는 인식을 할 수 있다. 단순하다는 것은 변화의 폭이 그만큼 좁다는 것으로 표현의 다양성에 한계가 있다는 말이기도 하다. 서예가들 중에는 한문은 잘 쓰더라도 한글은 수준에 못 미치는 경우가 많고 궁체나 판본체에 능숙하더라도 캘리그라피는 수준에 못 미치는 경우가 많다. 이는 캘리그라피의 표현 방법이 정형화되고 길들여진 서법에 의한 것이 아니므로 별도의 학습에 의하지 않고서는 일정 수준에 도달하기가 어렵기 때문이다.

캘리그라피는 글자나 단어가 갖고 있는 의미에 따라 쉽게 써지는 경우도 있다. 하지만 흔한 일은 아니며 대개 많은 붓질을 통해서 완성된다. 그러기 위해서는 다양한 글자꼴을 확보하고 있어야 한다. 모든 내용을 같은 서체로만 쓴다면 식상해질 수밖에 없기 때문이다. 따라서 캘리그라피는 한 글자를 다양하게 쓰는 연습이 필요하다. 그것이 표현력을 높이는 효과적인 방법이 된다. 그러나 이 또한 한 글자 쓰기에 앞서 자음과 모음의 다양성이 확보되지 않으면 표현의 한계에서 맴돌게 된다. 아무리 달리 써도 같은 느낌으로 보이는 이유는 바로 자음과 모음에서 변화를 가져오지 못하기 때문이다. 평소 많은 훈련을 통해서 몸에 익숙해져야 가능한 일로 한 획도 소홀히 할 수 없는 것이다.

PART-6

문장의 배치

-큰 글씨 아래 작은 글씨
-줄 바꾸기
-파고들게 쓴다.
-줄 공간의 변화

장법이라고 한다. 같은 내용 같은 글씨체라 하더라도 어디에 어떻게 배치하느냐에 따라서 다른 느낌이 된다. 초학자뿐만 아니라 서예를 오랫동안 했다고 하더라도 격식을 파괴한 문장의 배치는 결코 쉽지 않은 일이다. 장법은 바둑과 같이 많은 경우의 수가 있는데 누가 더 많은 시행착오를 경험했느냐가 문장의 배치에 능숙해진다고 할 수 있다. 공부에 있어서 시행착오는 실이 아니라 득이 되는 것이다.

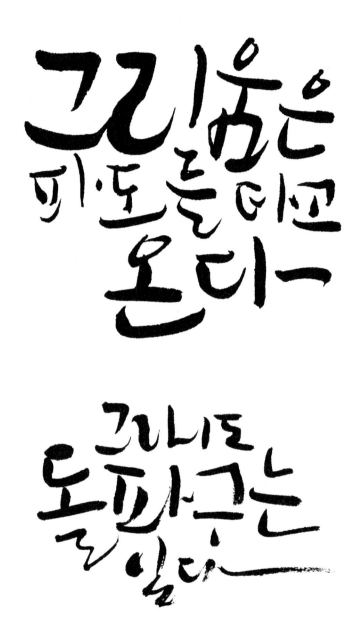

큰 글씨 줄 아래는 작은 글씨 줄, 작은 글씨 줄 아래는 큰 글씨 줄, 큰 글자끼리의 충돌을 방지하고 문장이 조화를 이루도록 하여 가독성을 높이는 효과가 있다. 줄 간격을 붙여 쓸 때 응용할 수 있는 방법 중 하나다.

줄바꾸기 1

줄 바꾸기의 틀을 깬 경우다. 캘리그라피에서 띄어쓰기 규칙을 반드시 지켜야 하는 것은 아니므로 의도적으로 이를 무너뜨린다. 디자인으로서의 시각적 요소를 중요하게 생각할 때 적용한다.

앞 글자를 다음 획이 파고들게 쓴다. 대체로 윗 줄을 따라서 공간이 균등하게 한다. 줄 사이에 공간이 벌어지면 글자의 크기로 조절하거나 종모음의 길이로 조절하도록 한다.

파고들게 쓴다. (세로)

세로 문장에서 종획이 있는 글자는 윗 글자를 파고 들게 써야 동떨어진 느낌이 들지 않는다. 이러한 방법 역시 많은 방법 중 하나일 뿐 절대적이지 않다. 글씨를 배우는 과정에서 글씨 사이가 벌어져 산만한 느낌이 들 때 참고할 수 있는 부분이다. 오히려 자간 거리를 멀리 띄우는 경우도 있다.

줄 공간의 변화

서상에 쉬운건
하나도 없다

세상에 쉬운건
하나도 없다

앞은 벌리고 뒤로 가면서 좁히는 방법과 앞 줄을 붙이고 뒤로 가면서 넓히는 방법이다. 다소 평범할 수 있는 문장은 이러한 방법을 통해 변화를 모색할 수 있다.

72

줄 공간의 변화 (세로 작품 예)

가로 글씨와 마찬가지로 줄 간격의 배치를 불규칙하게 하고 수직선을 기울게 함으로써 식상하게 보이지
않도록 한다. 처음에는 일정한 규칙에 의해 줄 간격을 맞춰 쓰도록 하고, 익숙해지면 넓히고 좁히면서
자연스럽게 어우러지도록 하는 것이 중요하다.

TIP

화선지는 어떻게 보관하나?

화선지는 적당한 수분을 머금고 있어야 한다. 대기 중에 오픈된 채로 방치하면 건조해져서 발묵이
떨어진다. 마른 낙엽에 글씨를 쓸 때의 느낌과 비교하는 것은 좀 지나친 비교일 수 있으나 그런 원리로
보면 될 것 같다. 가능하면 비닐 속에 보관하는 것이 곰팡이도 예방하고 건조되는 것을 방지할 수 있는
최선의 방법이 될 수 있다. 마른 화선지는 욕실같이 습한 곳에 하루 정도 두었다가 습기를 적당히 머금은
후 비닐에 보관하는 것도 좋은 방법이라 할 수 있다. 반대로 습기가 많아 번짐이 심해서 글씨 쓰기가
어려울 때도 있다. 장마철이나 비가 많이 오는 날이 그런 날이다. 이처럼 글씨가 잘 안 써지는 이유를
종이에서 찾는 것이 비록 핑계일 수 있으나 섬세한 작품을 표현하기 위해서는 이런 의외의 부분이 있다는
것을 간과해서는 안 될 일이다.

PART-7

글씨의 일관성, 특징을 잡아 쓴다.

ㄴ"의 각도에 따라서 글씨체가 달라진다.

이러한 규칙을 통해서 변화를 추구하면 스스로 개성 있는 글씨를 창조할 수 있게 된다.
그러나 규칙을 알면서도 지키기는 어려운 법, 알면서도 안되는 것은 연습을 통해서 개선할
수 있지만 처음부터 모르고 쓰는 것은 시간이 지나도 변화는 일어나지 않는다.
알고 쓰는 글씨가 진전을 가져오는 법이다.

ㄱㄴㄷㄹㅁㅂㅅ
ㅇㅈㅊㅋㅌㅍㅎ

삼다도
소금밭
지구촌

자음의 모든 꺾이는 부분을 굴려서 쓰면 전체적으로 글씨는 둥글게 된다. "ㄴ"을 기준으로 하고 관련된 ㄷ, ㄹ, ㅁ, ㅂ 등 모든 자음이 포함된다. 각도를 일관되게 한다.

글씨의 일관성 (작품 예)

글씨의 일관성

76쪽의 둥글게 굴려서 쓰는 글씨 각도와 같다. ㄴ"의 꺾이는 각도만으로도 다른 글씨체의 느낌을 줄 수 있다. 글씨를 쓰다 보면 이러한 규칙이나 형태가 지속적으로 유지되기기는 어렵다. 단, 이러한 원리를 알고 연습을 해야 근본 있는 글씨에 접근할 수 있게 된다.

글씨의 일관성 (작품 예)

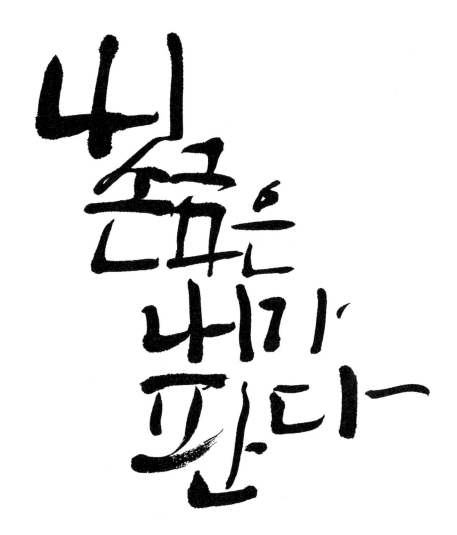

글씨의 일관성

ㄱㄴㄷㄹㅁㅂㅅ
ㅇㅈㅊㅋㅌㅍㅎ

도화지
챔피온
조금씩

판본체에 근본을 두고 응용된 글씨라 할 수 있지만 꺾이는 부분을 살짝 튀어나오도록 해서 서예 판본체와
차별화 하는 것이 중요하다. 90도를 기준으로 한다.

글씨의 일관성 (작품 예)

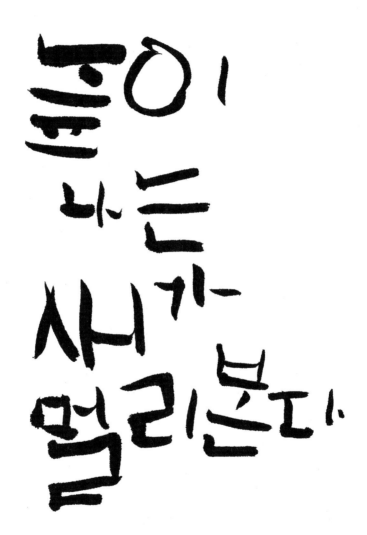

글씨의 일관성

ㄱㄴㄷㄹㅁㅂ

판도라

모란봉

논두렁

"ㄴ"의 각도에 따라 글씨체가 달라진다. 이렇듯 근소한 각도의 차이로 문장 전체의 흐름이 달라질 수 있음을 알아야 한다.

글씨의 일관성 (작품 예)

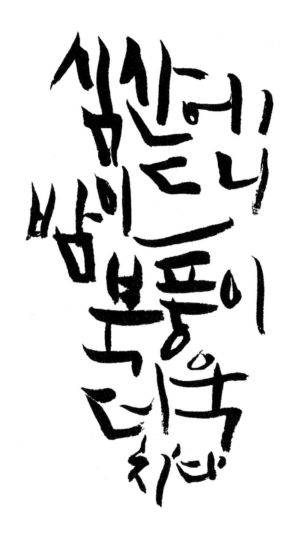

TIP

먹은 얼마나 갈아야 하나?

먹을 가는 시간은 마음을 다스리는 시간이다.

먹을 갈 때는 먹의 종류, 벼루의 상태, 물의 양, 먹을 갈 때의 압력 등에 의해 시간은 달라질 수 있다. 따라서 시간으로 말하기에는 모호한 부분이 있다. 먹물의 농도에 기준을 두는 것이 바람직하다.

먹을 갈다 보면 갈리지 않고 미끈덕거리며 겉도는 느낌이 있을 때가 있다. 그 상황에서 멈추지 말고 화선지에 선을 그으면서 먹 농도를 체크한다. 묽은 수프 정도의 점도로 당겼을 때 걸쭉한 느낌이 들어야 한다. 생각보다 더 갈렸을 경우에는 물을 희석해 쓰면 된다. 하지만 덜 갈린 상태로 글씨를 쓰게 되면 질펀한 번짐의 상태가 되어 먹이 뜨게 된다. 이 경우 운필 속도가 빨라져 안정적으로 글씨를 쓸 수가 없게 된다.

요즘 캘리그라피를 하는 사람들이 묵즙을 많이 사용하는데 아무리 작품 용이라 해도 직접 갈아 쓰는 만큼 느낌을 나타내지는 못한다. 묵즙으로 글씨를 쓰게 되면 배접할 때 묻어나는 현상이 발생하기도 하는데 갈아 쓰면 그런 문제점을 해소할 수 있다. 단, 먹을 갈아 쓴다 해도 글씨를 쓴 후 최소 24시간 이상은 묵혀야 번짐을 최소화할 수 있으므로 가능한 며칠은 지난 후에 배접을 하는 것이 좋다.

먹은 화선지에 따라서 옅은 회색부터 짙은 검은빛까지 색감의 변화가 다르게 나타난다. 아무리 좋은 먹이라 해도 화선지와 궁합이 맞지 않을 경우 기대치에 못 미치는 먹색이 될 수가 있다. 먹은 쓰고 난 후에 갈라지는 현상이 발생하기도 하는데 급격히 건조되면서 나타나는 현상으로 먹을 갈고 난 후 물기를 닦아 냉장 보관하면 갈라짐을 방지할 수 있다

PART-8

따라 써 본다.

글씨가 바뀌기 위해서는 좋은 글씨를 따라 써 보는 것만큼 좋은 방법은 없다. 학습 단계에서 이를 소홀히 하여 눈으로만 살피는 경향이 있는데 보는 것만으로는 절대 달라지지 않음을 알아야 한다. 눈으로는 감성을 받아들이되 따라 쓰기를 통해서 조형원리의 이치를 깨치고 나아가 자신만의 조형으로 발전시켜야 한다.

많은 사람들이 스승의 글씨를 판박이처럼 닮아 있으면서 스스로 만족하고 자랑스럽게 생각하는 경향이 있는데 이는 원리를 궁구하도록 가르치지 않고 무조건 베끼기를 강요하던 구태한 도제식(徒弟式, 제자가 스승에게 절대적으로 복종하던 교육 방법으로 직업에 필요한 기능을 배우기 위한)에서 비롯된 것으로 바람직한 것은 아니다. 그러나 저자는 지금 아이러니하게도 따라 쓰기를 말하고 있다. 여기서 따라 쓰기는 한 가지 글씨체에 지나치게 의존해서 집중적으로 배워 닮는 것에 대한 경계를 말하는 것이므로 혼동하지 말아야 한다. 다양한 서체를 섭렵하는 것이야말로 좋은 학습법이라 할 수 있다

따라 써 본다.기역

고구려/개구리/그림자

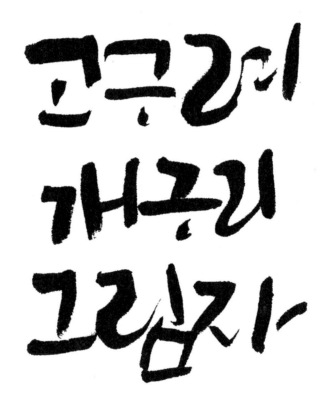

ㄱ"은 꺾이는 부분의 각도에 유의하도록 하고, 위치에 따라서 달라지는 크기와 각도의 변화에 유의한다.

따라 써 본다. 니은
누구나/노가리/나뭇잎

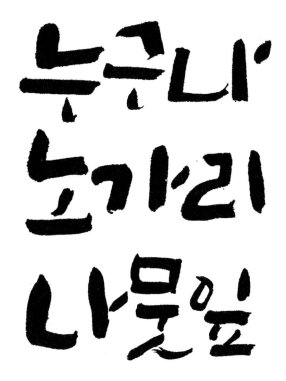

ㄴ"의 각도를 일관되게 유지하는 것이 중요하다. 각도가 달라지면 글씨체가 달라질 수 있기 때문이다.

따라 써 본다. 디귿

도라지/들꽃/두꺼비

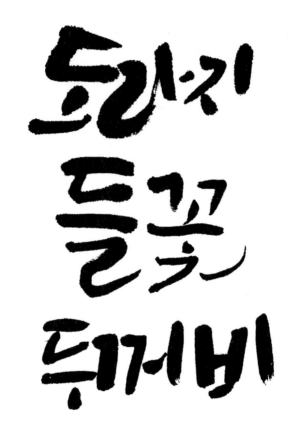

ㄴ"과 마찬가지로 꺾이는 부분의 각도가 일관되게 쓴다.

따라 써 본다. 리을
라디오/로보트/러브콜

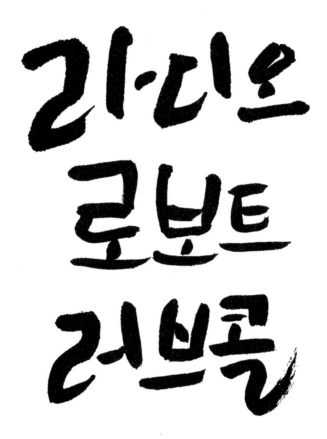

ㄹ"은 가장 많은 변화를 줄 수 있다. 하지만 학습과정에서는 일정한 형태를 유지하는 것이 자형을
일관되게 하는 방법이 된다. 익숙해진 후 다양한 'ㄹ'을 대입해 본다.

따라 써 본다. 미음
먼발치/모래밭/물보라

먼발치
모래밭
물보라

ㅁ"은 단순하지만 초성이나 받침의 위치에 따라 좁게 또는 넓게 변화를 줄 수 있다. 앞장에서 제시한
다양한 형태의 꼴을 숙지하는 것이 필요하다.

따라 써 본다. 비읍
발잔등/브로콜리/보리싹

빌잔등

브로콜리

보리싹

따라 써 본다. 시옷

살구맛/손수건/쏘가리

살구맛
손수건
쏘가리

따라 써 본다. 이응
우편함/오리온/온돌방

우편함
오리온
온돌방

O"을 최대한 공간을 좁고 작게 하고 각도에 유의해서 쓴다.

자전거/조롱박/저금통

자전거

조롱박

저금통

따라 써 본다. 치읓

참나무/치마폭/춘곤증

다른 자음에 비해 사선이 있어 산만해 보일수 있다. 정사각형 안에 들어가는 기본을 철저히 하면
안정감이 있다. ㅅ" ㅈ"이 모두 같은 개념으로 쓴다.

따라 써 본다. 키읔
콧잔등/코끼리/칼국수

콧잔등
코끼리
칼국수

따라 써 본다. 티읕

탐스런/토요일/툇마루

탐스런

토요일

툇마루

ㅌ"은 ㄷ"과 꺾이는 각도가 같다.

따라 써 본다. 피읖
판도라/포스터/푸르다

수없이 반복해서 몸에 익숙해지도록 쓰는 것이 중요하다. 닮기 위해서 배우는 것이 아니라 닮지 않기 위해서 배우는 것이다. 자형의 원리를 터득한 후에는 버리기 위해 힘써라. 버리는 과정은 닮는 과정보다 훨씬 어렵다는 것을 알아야 한다.

따라 써 본다. 히읗
혼자서/한국어/휴게소

혼자서
한국어
휴게소

특히 ㅎ"에서 'ㅇ'을 좁게 하고 획 공간을 넓게 하면 글씨가 답답해 보이지 않는다.

작가의 말

붓을 다룰 때는 운필이라는 과정을 반드시 거쳐야 한다. 그러나 평생 붓과 씨름을 해도 붓의 원리를 다 알기는 어렵다. 말이나 글로도 설명을 다할 수 없다. 지필묵, 날씨, 몸의 컨디션에 따라서 변수는 무한하기 때문이다.

작가 중에 "나는 종이 붓 그런 거 안가려" 라고 말하는 경우가 있다. 이런 말은 매우 위험한 발언이다. "나는 실력이 있어서 그런거에 좌우되지 않아" 라는 말로 들릴 수 있으나 역설적으로 "나는 아무것도 몰라" 라는 말과 마찬가지로 무지한 사람으로 취급 당할 수 밖에 없다. 가령 연주가가 실력이 출중하다 하여 아무런 악기로 연주하는 것을 보았는가. 실력을 갖춘 연주가일수록 범인들이 이해하지 못할 정도로 음향시설이나 악기, 그리고 분위기 등에 예민하게 반응하는 경우가 많다. 이는 미세한 차이에 의해서 연주의 질이 달라짐을 알고 있기 때문이다. 모르는 사람들은 그 어떤 악기나 붓을 주어도 차이를 모르기 때문에 탓할 수가 없는 것이다. 아는 만큼 보이고 보이는 만큼 할 수 있는 것이다.

우리는 글씨를 쓰는 일을 산을 오르는 것과 비교한다. 산을 오를 때 오르기가 힘들어서 중턱에서 되돌아 온 사람은 정상의 풍경을 알 수가 없다. 힘들게 정상을 오른 사람만이 정상의 풍경을 말할 수 있는 것이다. 캘리그라피도 마찬가지로 배우는 과정이 힘들더라도 운필의 원리를 깊이 있게 공부해야 한다는 말이다. 원리를 궁구하지 않고 쉽고 빠른 길 만을 추구한다면 이는 곧 산의 둘레만 도는 것과 같다. 시간은 어차피 흘러간다. 시작이 어렵고 힘들더라도 이를 이겨낼 수 있다면 몇 년 후의 발전은 희망적이지만 쉬운 길을 선택한다면 배움은 시간만 허비할 뿐 산 언저리에서 맴돌고 말 것이다.

PART-9

미리서 본다/한 글자

한 글자를 쓰는 것이 단어나 긴 문장을 쓰는 것보다 쉽다고 생각하는 사람들이 많은 듯하다. 그건 착시적인 현상에 의해서 그렇게 판단할 수 있다. 긴 문장은 획에서 오류가 발생해도 그 속에 묻혀버리지만 한 글자는 오류가 생기면 허점을 감출 수가 없기 때문에 훨씬 어렵다는 것을 알아야 한다. 따라서 한 글자로 작품을 표현할 경우에 디자인적 요소를 내포하지 않으면 지극히 평범해질 수 있으므로 한 글자 쓰기는 매우 중요한 과정이다.

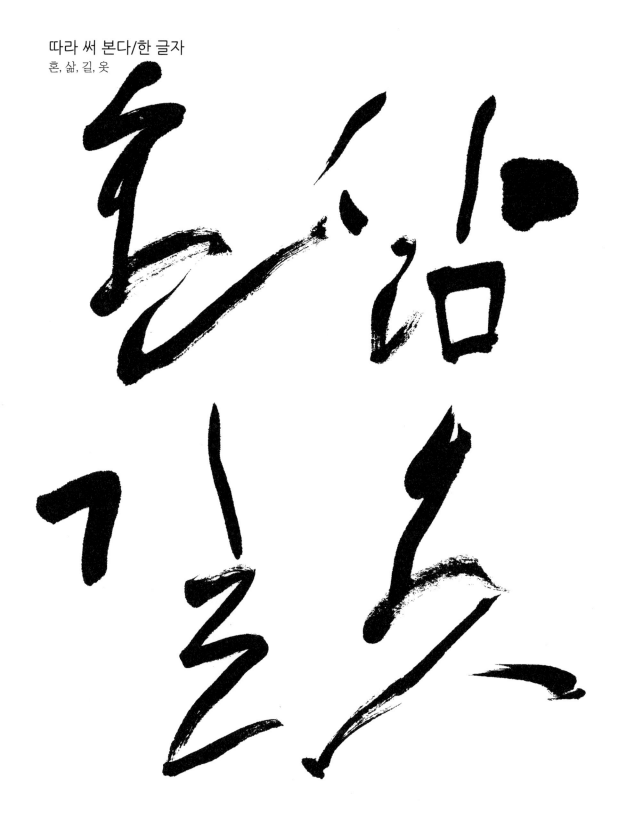

폼, 잎, 밭, 숯

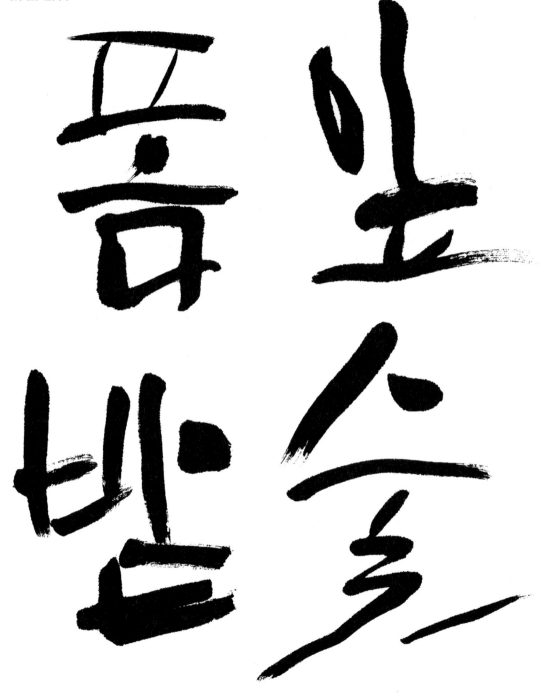

따라 써 본다/한 글자
샘, 뿔, 칡, 깨

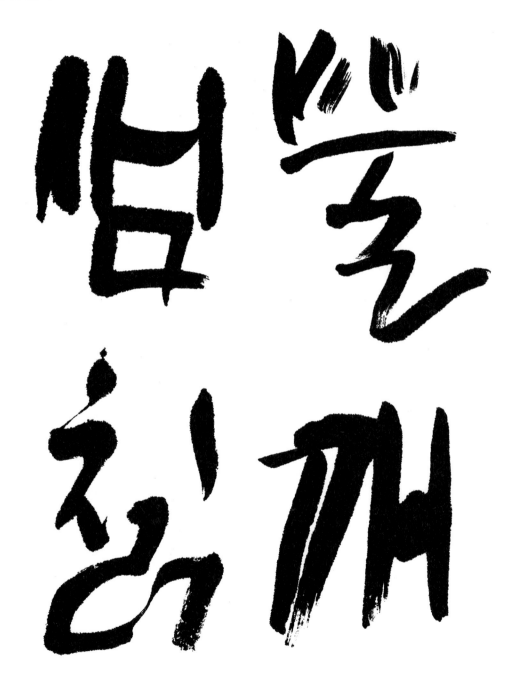

105

따라 써 본다/한 글자
팥, 별, 손, 끝

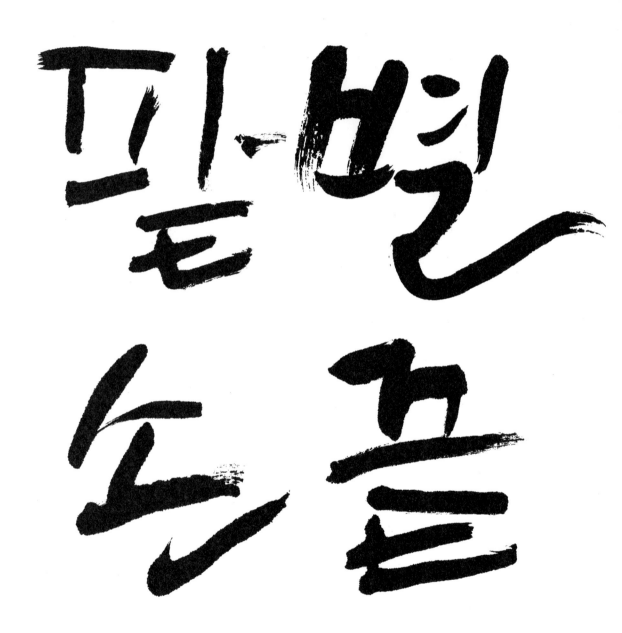

따라 써 본다/한 글자
맘, 쌀, 감, 콩

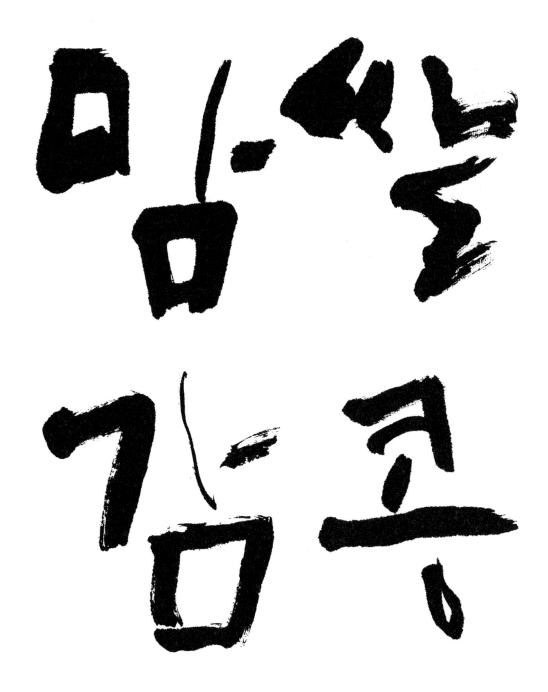

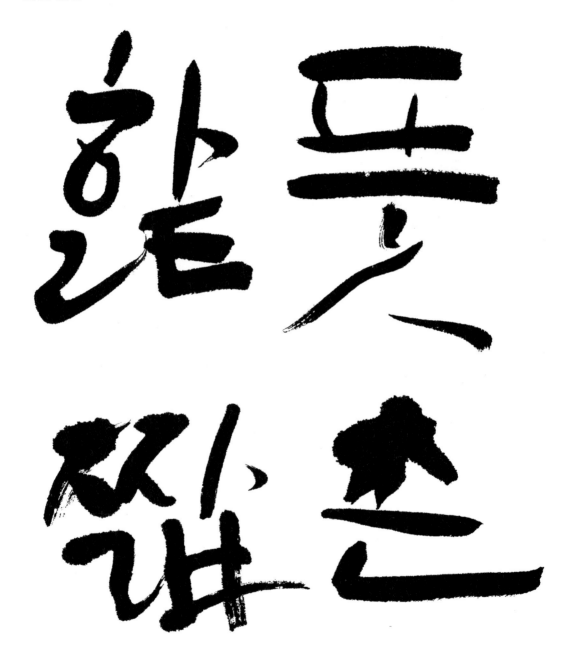

TIP

지필묵의 선택

붓의 종류는 다양하다. 굳이 열거하지 않아도 인터넷 등 기존 자료를 통해 정보를 충분히 알 수 있으므로 생략하기로 한다. 중요한 건 어느 경로를 통해 어떤 붓을 골라야 보탬이 될 것인가에 있다. 요즘 바쁜 현대인들은 인터넷을 통해 사진을 보고 가격 비교하여 구매하는 경우가 많아졌다. 하지만 붓의 종류나 크기가 다양해서 결정이 쉽지 않을 것으로 본다.

좋은 붓은 털이 가늘며 끝이 섬세하게 살아 있으면서 끊어진 털이 없어야 한다. 자연모의 함량이 100%에 가까울수록 좋다. 옷이 순수 100% 양모 원단일수록 비싼 것처럼 붓도 마찬가지로 자연 모의 함량이 높아질수록 가격은 비싸지고 인조모의 함량이 높아질수록 가격은 낮아진다고 볼 수 있다. 같은 종류 같은 크기의 붓 가격이 차이가 나는 것은 이러한 털의 함량에 따라 결정된다고 볼 수 있다. 문제는 낮은 질의 털로 만든 붓이 그럴듯하게 포장되어 가격만 높은 경우다. 인터넷으로 구입할 경우 이 부분을 걸러내지 못한다는 단점이 있다. 따라서 필방에서 직접 붓을 풀어 보고 털의 상태를 확인한 다음 물로 시연까지 해본 후에 구입하는 것이 바람직하다. 간혹 풀어보지도 못하게 하는 필방도 있는데 이는 품질에 의심을 품는 것이 마땅하다. 옷을 걸쳐보지도 않고 사는 것과 같은 이치이기 때문이다.

화선지의 경우는 좀 더 선택이 까다롭다. 글씨를 써 보지 않고 판단하기 어렵기 때문이다. 또한 글씨의 숙련도나 운필의 습관에 따라서 다르게 느낄 수 있다. 초보자는 아무리 좋은 화선지가 있어도 차이를 느끼지 못할 것이므로 단순하게 가성비로 판단하는 것이 현명하리라 보는데 어느 정도 필력을 얻은 후에야 화선지가 글씨의 질을 좌우한다는 사실을 깨닫게 된다. 공부는 글씨를 잘 쓰는 것도 중요하지만 지필묵의 선택하는 방법을 배우는 것 또한 매우 중요한 과정이라 할 수 있다.

저자의 경우 화선지를 흔들어 보았을 때 철렁 철렁 소리가 나면 펄프의 함량이 높은 것이므로 발묵이 떨어진다고 판단하고 퍽퍽한 소리가 나면 펄프의 함량이 낮다고 볼 수 있어 일단은 소리로 기준을 삼는 편이다. 촉감으로도 구분할 수 있다. 대체로 양쪽 면이 거친 것이 발묵이 잘 된다고 할 수 있다. 그런데 아무리 좋은 화선지라 해도 운필 습관에 따라 달리 볼 수 있으니 가장 정답이 없는 게 화선지다. 참고로 가격과 품질이 절대적으로 비례하는 것은 아니라는 점만 유의하면 된다.

PART-10

한 글자를 다양하게 쓴다.

한 글자 내에는 이미 많은 법을 내포하고 있다. 하지만 많은 사람들은 긴 문장에서
답을 찾으려 한다. 자칫 수박 겉핥기에 그칠 수 있는 오류를 범하는 것이다.
한 글자를 집중적으로 파고들어 변화의 이치를 알고 난 후, 단어, 문장으로
넘어가는 단계적인 학습이 필요하다. 마음이 앞서 이를 소홀히 하고 문장 쓰기를
우선한다면 글씨는 늘 비슷한 느낌의 가장자리에서 배회할 뿐 생각처럼 변화는
쉽게 일어나지 않는다. 단계를 밟고 올라가는 인내와 끈기가 필요한 과정이다.

꽃은 이미지 글자 중에서도 특히 다양한 표정을 만들어 낼 수 있다.

쓸수록 무한한 상상력을 발현하게 만드는 꽃, 글씨는 곧 그림으로 피어난다. 이 꽃을 표현하기 위해서는 붓 끝부터 뿌리까지 모두 사용해야 변화무쌍해진다.

또한 획의 가감을 통하면 느낌을 풍성하게 할 수 있다. 하지만 문자라는 특수성을 감안해서 지나침이 없어야 한다. 자칫 유희에 그쳐서는 공감을 얻기 어려우므로 붓질을 멈춰야 할 때를 알아야 하는 즉, 절제력을 필요로 하는 글자이기도 하다.

한 글자를 다양하게 쓴다. 꽃

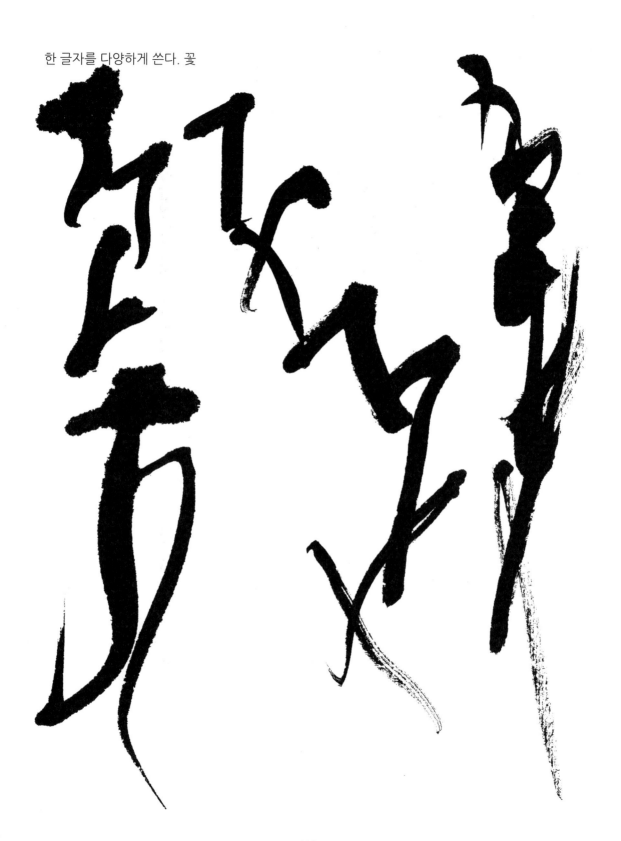

한 글자를 다양하게 쓴다. 꽃

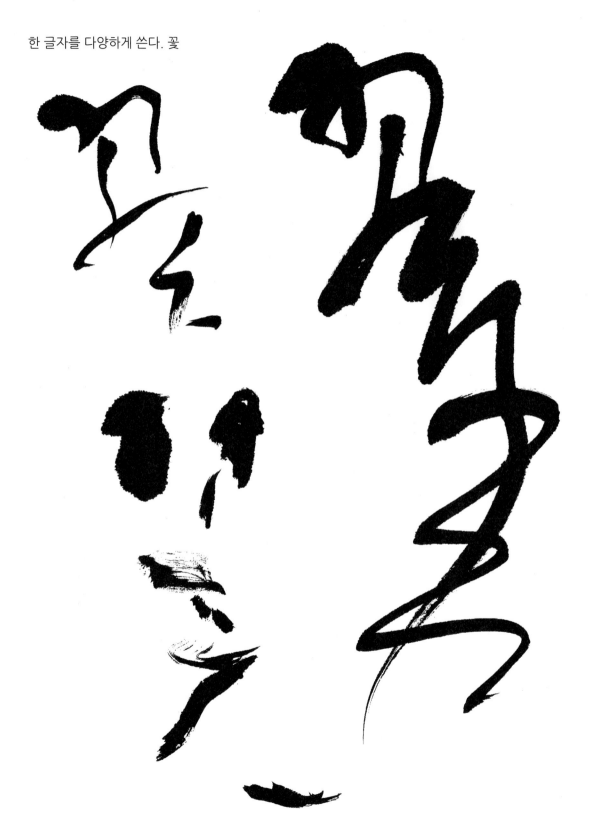

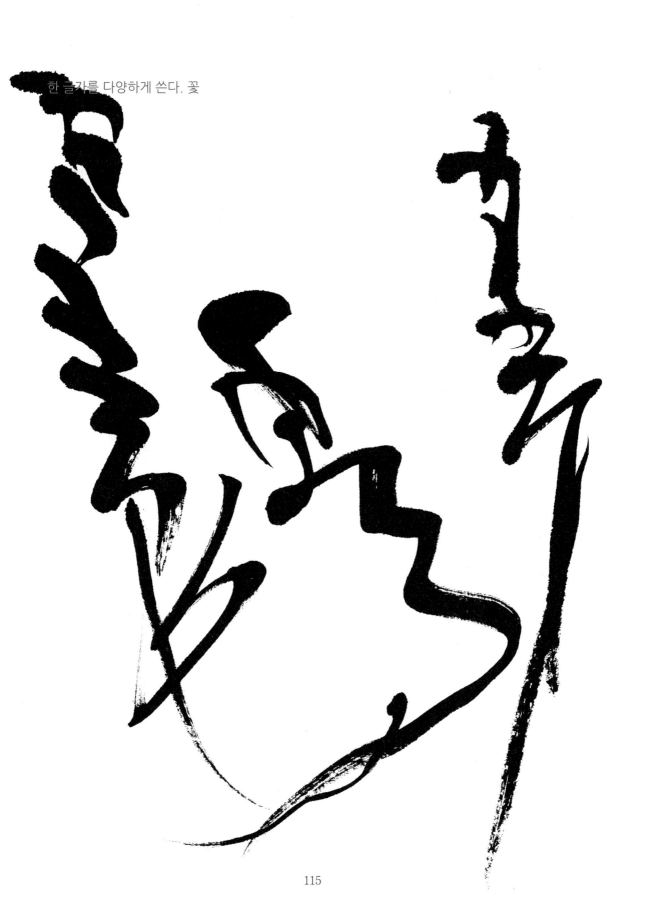

115

한 글자를 다양하게 쓴다. 꽃

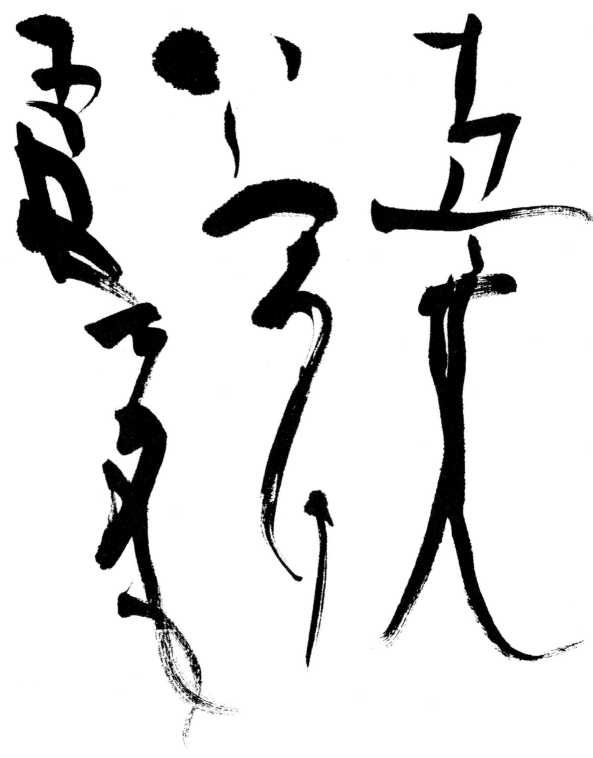

한 글자를 다양하게 쓴다. 꽃

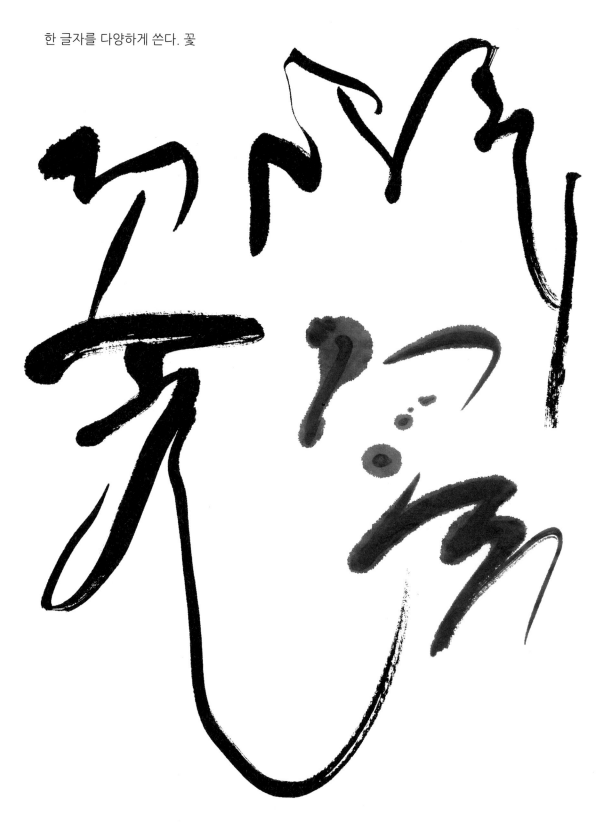

한 글자를 다양하게 쓴다. 꿈

한 글자를 다양하게 쓴다. 꿈

한 글자를 다양하게 쓴다. 맛

한 글자를 다양하게 쓴다. 맛

한 글자를 다양하게 쓴다. 밥

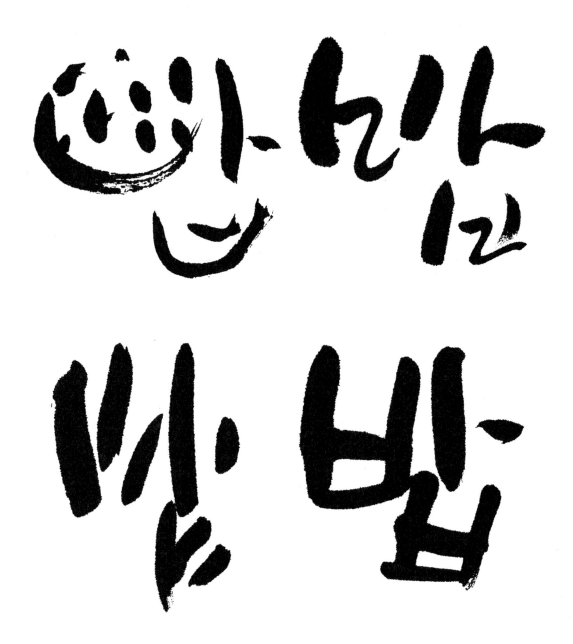

한 글자를 다양하게 쓴다. 밥

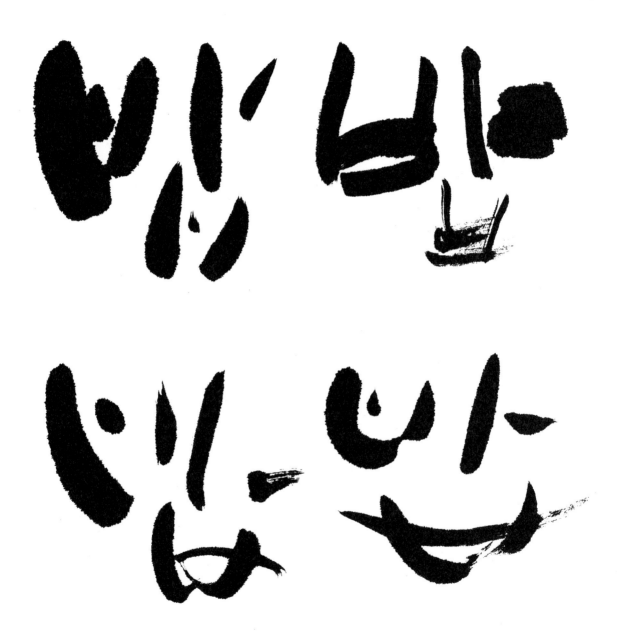

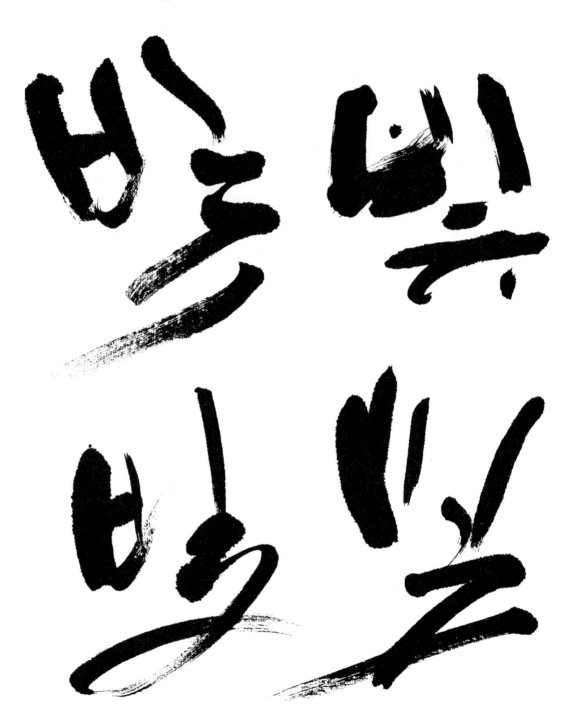

한 글자를 다양하게 쓴다. 빛

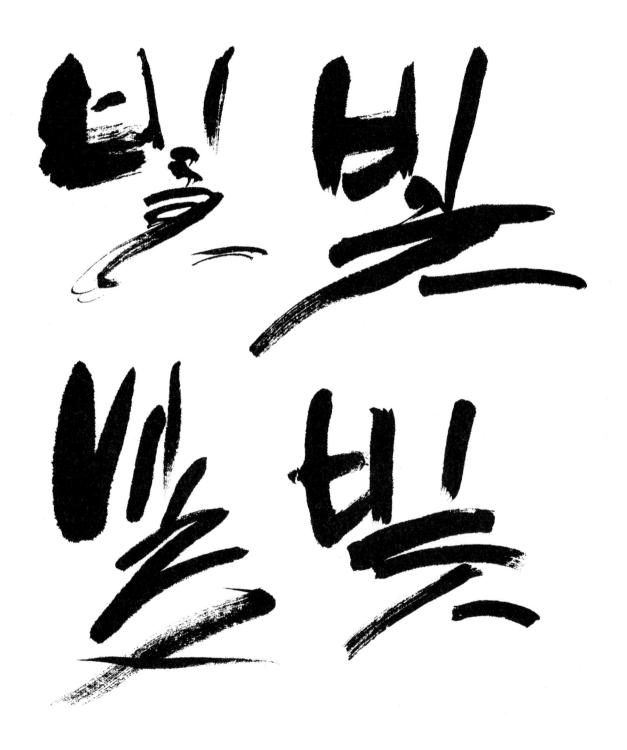

한 글자를 다양하게 쓴다. 삶

한 글자를 다양하게 쓴다. 삶

한 글자를 다양하게 쓴다. 숲

한 글자를 다양하게 쓴다. 숲

한 글자를 다양하게 쓴다. 옷

한 글자를 다양하게 쓴다. 옷

한 글자를 다양하게 쓴다. 힘

한 글자를 다양하게 쓴다. 힘

TIP

아이디어는 어디서 오는가.

아이디어의 한계에서 고민을 하는 시간이 많아지고 있다. 캘리그라피가 갖는 디자인적 요소를 끌어내야 하지만 늘 비슷한 언저리에서 맴돌 뿐 특별함은 쉽게 허락하지 않는다. 사실 아이디어는 머리에서 나오는 게 아니다. 붓질에서 나오는 것이다. 수 없는 붓질을 통해서 불현듯 떠오르기도 하고 어느 순간 샘솟듯 마구 솟아나기도 한다.
아이디어가 생각나지 않을 때 가끔은 다른 재료를 활용하기도 한다. 티슈를 돌돌 말아서 쓰는 경우도 있다. 화선지와의 밀착력이 좋기 때문에 번짐의 효과가 배가 된다. 단, 이미지를 만들 때 제한적으로 사용하고 글씨는 붓을 사용하는 것을 원칙으로 한다. 모티브를 도형이나 자모음에서 찾기도 한다.

요즘은 예전에 비해 SNS 등을 통해 많은 정보를 쉽게 얻을 수 있는 시대가 되었다. 하지만 잘못된 정보에 의해 엉뚱한 방향으로 갈 수 있다는 점에서 우려되는 부분이 있다. 가능한 직접 전시장을 찾아서 좋은 작품을 감상하고, 많이 생각하고, 끈임없는 연습을 통해서 아이디어가 돌출되도록 해야 할 것이다.

PART-11

따라 써 본다/단어, 단문

어쩌다 한 번 붓을 잡아서는 예술의 본질에 접근할 수 없다. 매일의 붓질에도 도달키 어려운 일이다.

생각이 뇌를 지배하고 붓이 수 없이 뭉개져 퇴필이 되어 산처럼 쌓여도 끝이 보이지 않는다. 관념상의 형태는 담을 수 있으되 사의는 담을 길이 없으니 배움의 길은 멀고도 험하도다.

따라 써 본다/두 글자
바보, 먹빛, 순수, 설날, 공감, 웃음

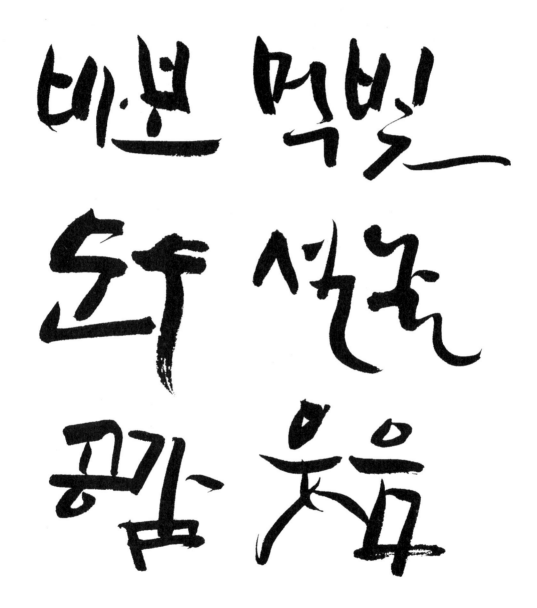

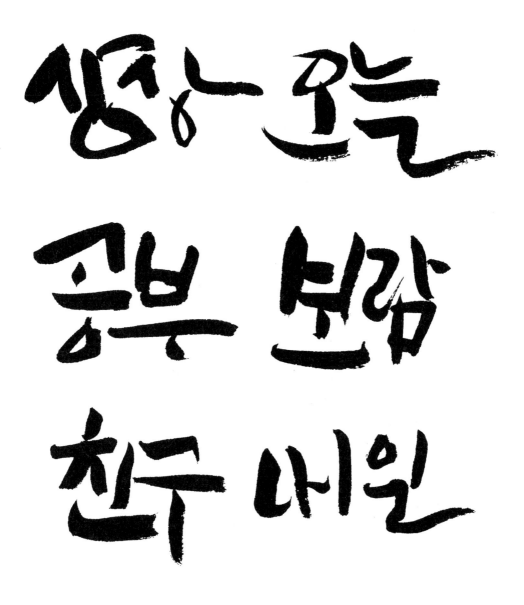

내 글씨의 단점이 다른 사람의 눈에는 백 배의 허점으로 비친다는 것을 명심해야 한다. 따라서 장점을
나타내기보다 단점을 없애는 것에 더 비중을 두어야 한다.

따라 써 본다/단어, 세 글자

대통령, 라일락, 콩나물, 첫사랑

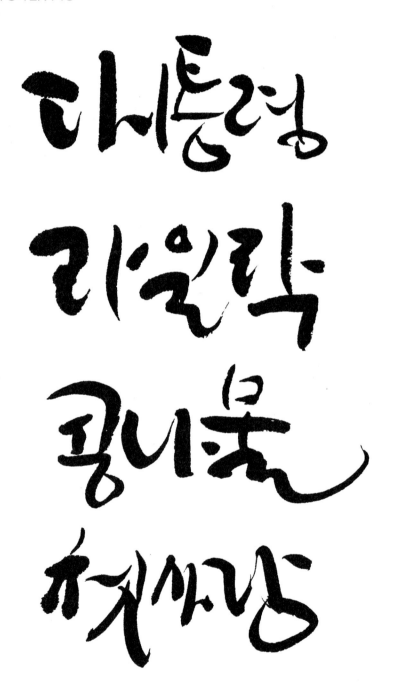

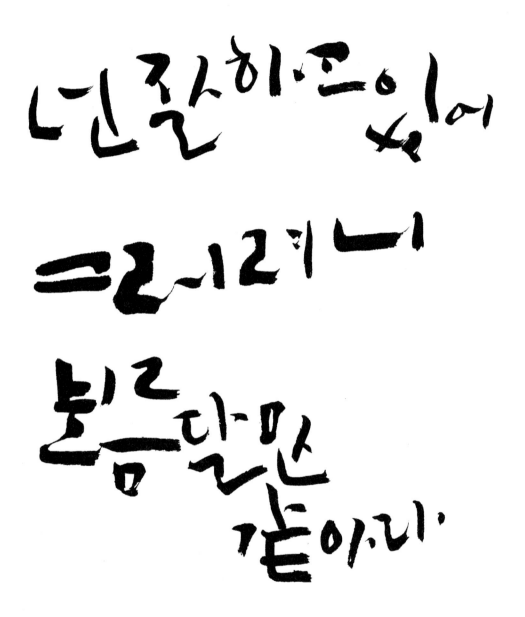

글자의 오르내림을 통해서 균형을 유지하고 변화를 이끌어내는 방법이다. 어색함 없이 부조화 속의
조화를 이룰 수 있어야 한다.

불타오르네, 소걸음으로

문장 가운데 포인트가 될만한 한 개의 선을 강조함으로써 평범해 보이지 않도록 한다. 지나치면 속되
보일 수 있으므로 적정선을 유지하는 것이 중요하다.

따라 써 본다/단문
해바라기, 미쳐야 프로다.

하나의 문장이 조화를 이루기 위해서는 수없이 많은 경우의 수를 대입시켜 보아야 한다. 단문에서 충분한 학습이 이루어진 다음에 장문을 쓰도록 한다.

획이 단순할수록 변화는 쉽지 않다. 적당히 받침이 있고 종횡 글씨가 혼재되어 있는 단어나 문장보다 어렵다. 따라서 변화를 주되 상식선에서 살짝 비틀어 써야 다른 느낌을 줄 수 있다.

따라 써 본다/단문
해 뜨는 아침, 보고 싶다.

문장 속에 내포한 의미를 글씨에 담아낼 수 있을 때 공감을 얻을 수 있다. 하지만 모든 문장에서 이를 표현하는 것은 불가능에 가깝다. 단, 그 단어나 문장에 가장 어울리는 글꼴을 찾아내는 일은 오랜 학습에 의해서 가능한 일이다.

따라 써 본다/단문
대한민국, 나도 할 수 있다.

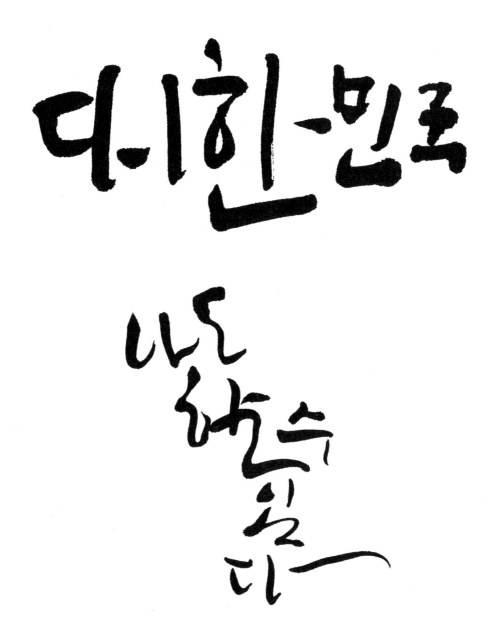

대, 중, 소 크기의 배치만 달라져도 다르게 보이는 효과가 있다. 원칙을 배워 원칙을 뒤집으면 개성있는 글씨를 쓸 수 있다. 단, 완전한 학습이 이뤄지지 않은 상태에서의 변화는 속될 수 있으므로 기본을 철저히 함이 우선되어야 한다.

따라 써 본다/단문
빛과 소금, 멀리 보라.

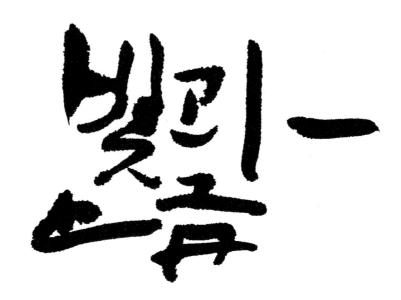

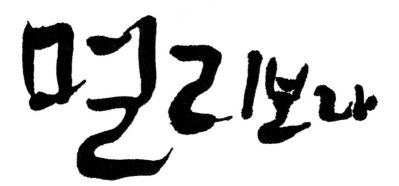

단문에서는 높은 글씨와 낮은 글씨, 대소 관계 등을 통해서 다양한 변화를 줄 수 있다. 그 경우의 수는 무한하다. 끊임없는 붓질을 통해 가장 어울리는 구성을 이끌어 낼 수 있어야 한다.

작가의 말

서예는 전통이라는 틀을 중시하는 순수 예술로서 법의 경직성을 내포하고 있다. 반면에 캘리그라피는 선, 점, 면 등이 더해져 좀 더 가벼운 느낌의 대중성 측면이 강한 성격을 띠고 있다. 특히 도구 사용의 제한에서 자유로우며 형태와 구성의 파괴를 지향하는 것이 서예와 차별화되는 점이라 할 수 있다. 이러한 경향으로 개성을 중시하는 사람들의 참여가 확산되면서 자연스럽게 캘리그라피디자인이라는 장르가 만들어졌다. 지금의 기득권 캘리그라피 작가들은 모두 전통 서예를 학습한 서예가들이라는 점에서 같은 뿌리에 두고 달리 해석하는 아이러니한 상황이 되었다.

캘리그라피는 단지 글씨를 쓰는 것에 머물지 않는다. 칠하고 뿌리고 각종 도구를 활용하기도 하는데 표현방식에 따라서 표정은 변화무쌍해진다. 같은 글자라도 어떻게 표현하느냐에 따라서 결과는 다르게 나타낼 수 있다. 재료와 도구에 의해 달라지며 이는 쓰는 사람의 성정과도 무관하지 않아서 개성 있는 작품으로 표출되기도 한다. 그러나 자칫 표현이 지나쳐 객기 어린 일탈로 취급될 수 있으므로 캘리그라피의 본질인 선질과 문자의 조형에 대한 충분한 이해를 체득한 후에 변화를 시도하는 것이 바람직하다.

PART-12

작품

글씨는 지, 필, 묵에 의해 달라진다고 해도 과언이 아니다. 그만큼 작품에 미치는 영향이 크다고 할 수 있다. 천하의 명필이라 할지라도 좋은 재료와 도구에 집착하는 이유이기도 하다. 따라서 작가는 지필묵을 선택함에 있어 까탈스럽다는 말을 들어도 좋을 만큼 가끔은 예민해질 필요가 있다.

작가의 말

왜 이렇게 글씨가 안 되지? 어제는 잘 써지던 글씨가 오늘은 왠지 뜻대로 되지 않는 날이 있다. 아침에 안 되던 글씨가 저녁이 되면 신들린 듯 써지는 그런 날도 있다.

당나라 서예가며 이론가인 손과정이 쓴 서보(書譜)에 보면, 글씨를 씀에 있어 합치될 때 다섯 가지 이유와 어그러질 때 다섯 가지 이유 오합오괴(五合五乖)를 기술한 대목이 있다.

합은 속세에 번거로움이 없어 심신이 한가할 때, 지기로부터 은혜를 받고 고마움을 느껴 스스로 마음이 움직일 때, 기후가 적당하여 아름다운 경치에 대한 글씨를 쓰고 싶어질 때, 좋은 지필묵을 만났을 때, 왠지 글씨를 써 보고 싶다는 생각이 우연히 들 때, 괴는 이와 반대의 경우로 마음이 어수선해서 몸이 움츠러들 때, 쓰기 싫은 것을 부득이 쓸 때, 바람이 강한 날이나 더운 날처럼 기후 조건이 맞지 않을 때, 지필묵이 좋지 않을 때, 기분이 내키지 않고 손이 무겁게 느껴질 때라고 해서 이를 오합과 오괴라 했다. 이처럼 아무리 경지에 이른 사람이라 할지라도 늘 글씨가 잘 써지고 만족할 만한 작품을 얻을 수 있는 것은 아니다. 저자 역시 연 중 붓을 잡는 날은 많지만 작품을 하기 위해서는 평상시 보다 좀 더 특별한 마음을 다진다. 몇 시간을 몸을 풀고서야 붓과 합치되는 타이밍이 오는데 그때가 되어서도 만족할 만한 결과물을 얻는 경우가 흔치 않다. 오늘 만족했던 작품이 다음날 아침에는 다른 느낌으로 보여 버려지는 경우도 많고 한참 지나서 폐기처분 되는 경우가 다반사다.

글씨는 모름지기 붓이 움직일 때 종이가 받아들이고 마음이 내켜서 몸이 따라 줘야
하는 것인데 이런 조건을 충족하기가 어렵기 때문이다. 그러므로 배우는 사람의
마음가짐이란 안 되는 것을 염려하여 조급하게 굴지 말고 재능이 없음을 자책하지
말며 노력하는 만큼의 결과가 있을 것이란 믿음을 가져야 한다.
가끔 처음 붓을 잡는 사람들로부터 캘리그라피가 어렵다는 말을 듣는 경우가 있다.
글씨를 쓰는 일이 방법만 알면 되는 줄 알고 시작했다가 생각보다 쉽지 않음을
깨닫는 순간의 일성이리라.

글씨를 잘 쓰는 사람이라 할지라도 나름대로 고충이 있는 법, 초학자야말로 늘
어려움이 있는 것이니 흔들리지 말고 초심을 유지하면서 멀리 보고 중단하지 않는
것이야말로 진정한 배움의 자세가 아닐까?

지난날 우리에게는
깜빡이는 불빛이 있었으며
오늘날 우리에게는
타오르는 불빛이 있습니다
그리고 미래에는
온 땅위와 바다위를
비추어주는 불빛이
있을것입니다

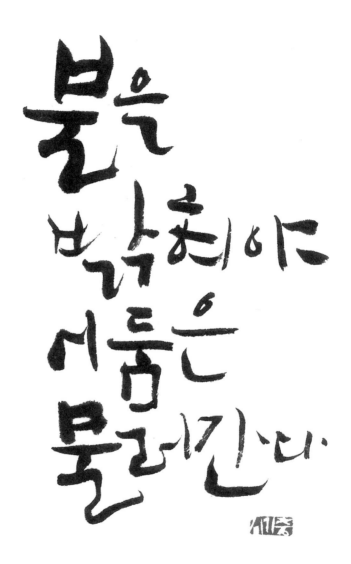

작품/정지용 향수 중에서

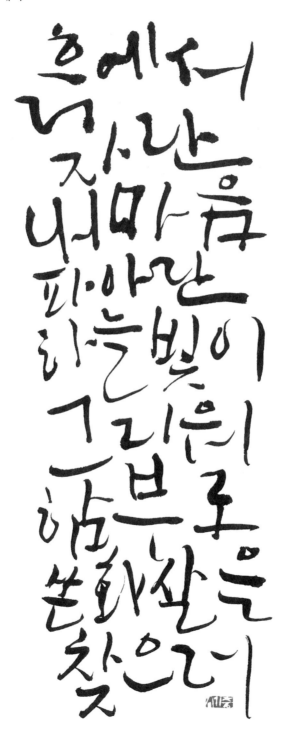

152

작품/바람이 분다.

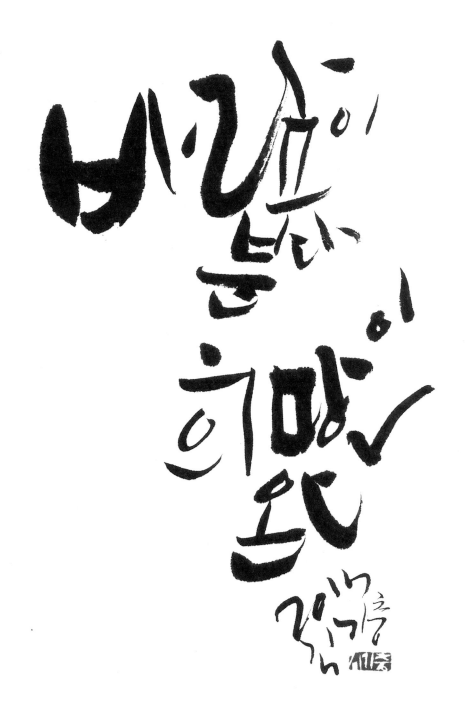

작품/잠시 이쯤에서

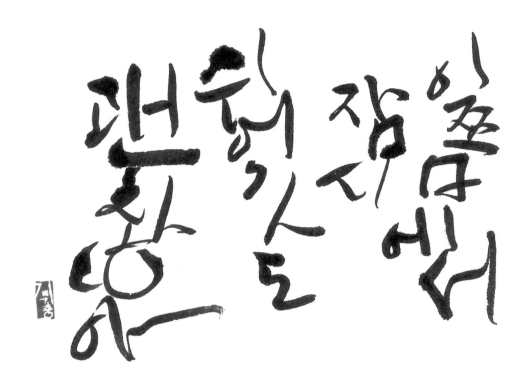

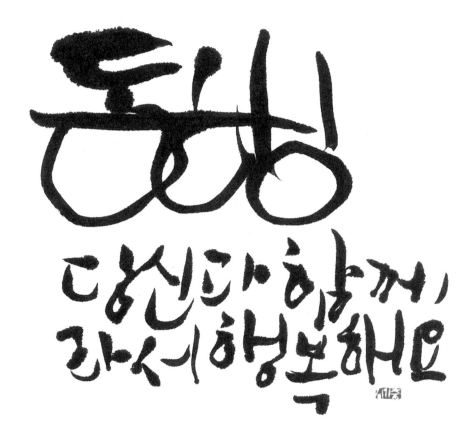

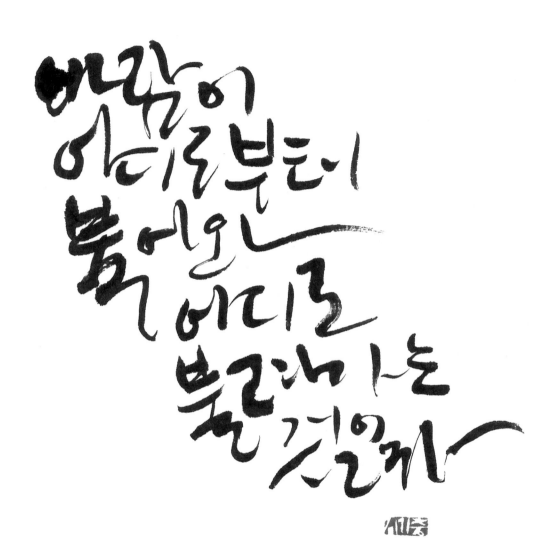

가장 중요한
때는
바로
지금이다

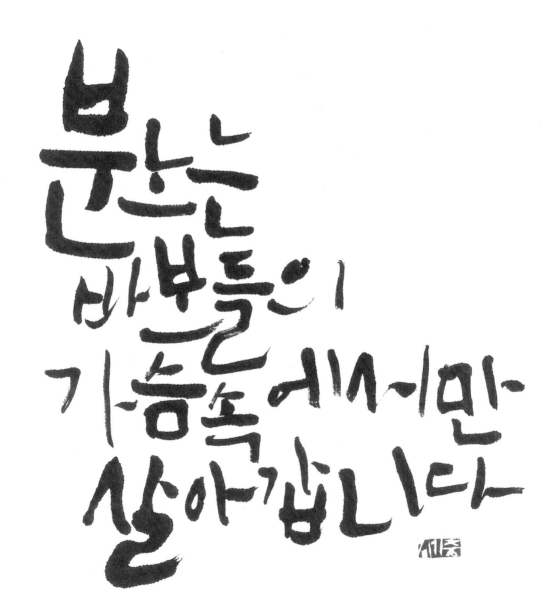

분노는
바보들이
가슴속에서만
살아갑니다

작품/최영미 시 중에서

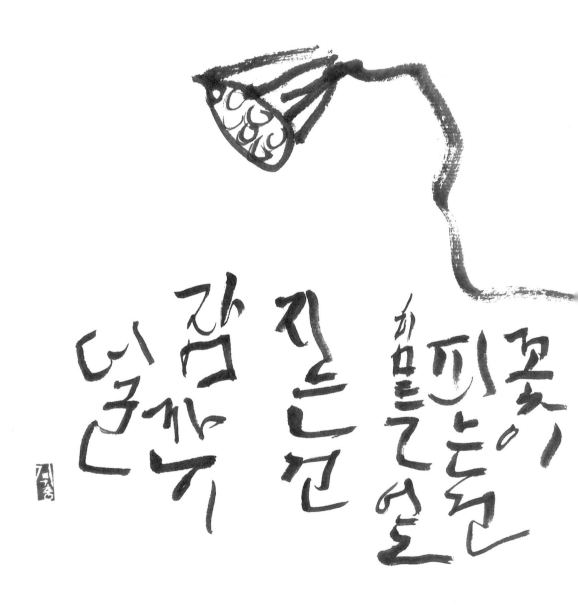

작품/실비단 하늘을

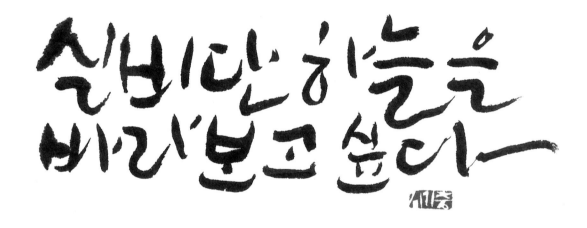

나는 다른 사람에게서 배우되 모방하지 하지 않는다. 필묵의 정신을 배울 뿐 외형은 중요하지 않다. 나를
배우는 사람은 살지만 나를 닮는 사람은 죽는다. 제백석의 글 중에서, 학서자들이 새겨야 할 말이다.

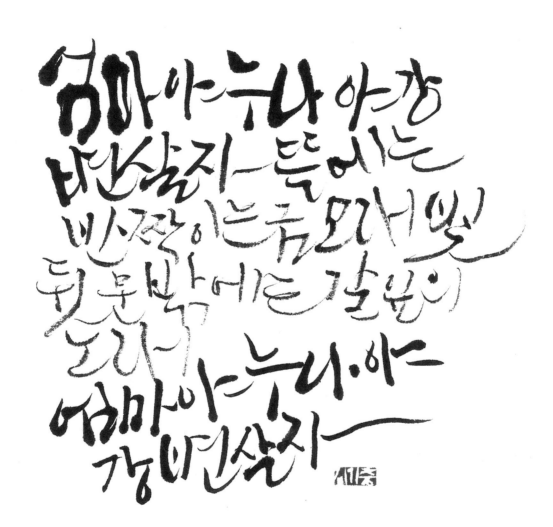

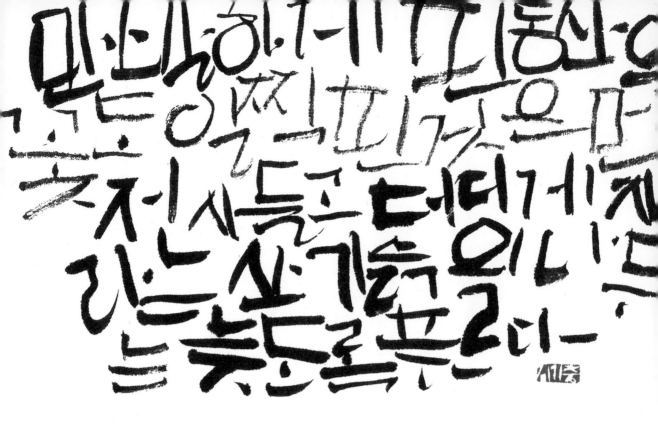

눈우에서 개가
꽃을그리며기뛰으

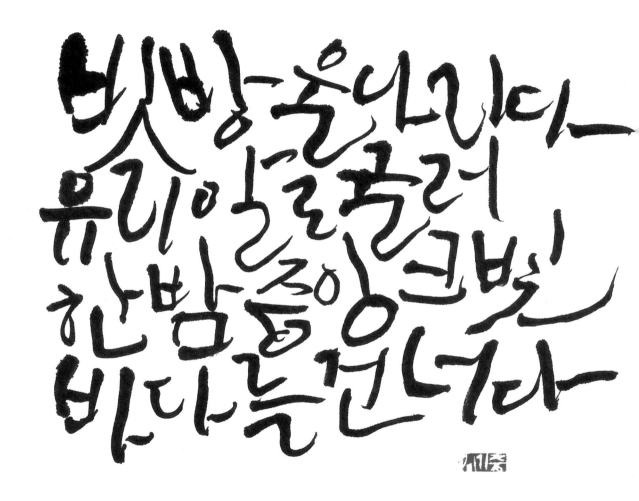

빗방울 나리다
유리알 굴러
한밤중 은근빛
바다를 건너다

작품/꽃봉오리에서

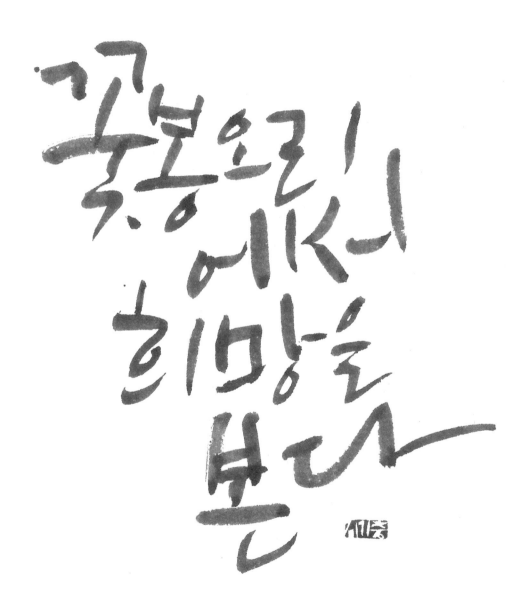

작품/법을 배우는 것은

옛 것을 익힘에 내 것을 버려야 한다. 자기의 주관이 개입하면 옛 것과 통할 수 없기 때문이다. 글씨를 익힘에 한 가지 서체를 전수하여 이치에 도달하면 두 번째, 세 번째 서체를 두루 익혀 모든 서체에 능통해질 수 있도록 한다. 한 가지 서체만 섭렵하게 되면 아무리 좋은 글씨라 할지라도 노서(奴書)에 그칠 수 있기 때문이다. 취하는데 힘쓰고 내 것이 된 후에는 과감히 버려야 한다. 그러나 버리는 것이 취하는 것만큼이나 어렵기 때문에 잘 취하지 않으면 결국 버릴 수도 없게 된다. 습관을 바꾸는 것 또한 버리는 것이라 할 수 있다.

인간은
자연에 잠시
머물다
가는
바람일
뿐이다

희망이란 우리로부터
있는것이라고 보기어렵고
없는거으로 보기어렵다
그것은 지상의 길과도 같다.
우리나 지상에는 길이 없
었으나 걷는 사람들이
많아지면서 길이
되었다

작품/오채운 시, 모래를 먹고 자라는 나무

1964년 전북 김제 출신. 추계예대 문예창작과, 한양대 대학원 국문과 박사과정 졸업.
2004년 "동서문학"등단. 저서 "현대시와 신체의 은유"가 있음.

작품/토닥 토닥

부사로서 잘 울리지 않는 물체를 잇따라 두들기는 소리, 또는 그 모양이다.

한지에 쓴 예다. 종이에 따라서 느낌은 다르게 나타나는 것을 볼 수 있다. 캘리그라피가 재료에 구애받지 않는다 해도 퀄리티를 높이기 위해서는 적당한 재료의 선택은 매우 중요하다.

캘리그라피, 그냥 막 쓰면 되는 거 아닌가요?

아!!!???

대중의 관점에서 바라본 누군가의 질문이다.

그렇다면 피아노 건반을 두드린다고 모두 연주라고 할 수 있나요? 반문해 본다.

캘리그라피는 연주와 같은 것이다.

작품/희망

작품/하하호호

처음부터 어떤 의도를 갖고 작품에 임하기보다 몇 번의 붓질을 하다 보면 대충 감이 올 때가 있다. 그것을 집중적으로 느낌이 올 때까지 붓질을 한다. 0.2%의 부족함을 채우기 위해 수 없이 붓질을 하는 경우가 많다. 몸이 저절로 반응할 정도로 연습을 해 두면 어떤 장소나 상황에서도 비슷한 표현이 가능해진다.

오래만나도
마음통하는이
얼마나
될까

소금밭에서 나는 사람들
은 눈물을 흘릴 수가 없답
니다 눈물을 흘리면 소금밭
이 녹아버리니까 따니 뭔이죠
그래서 소금밭 사람들은
자꾸만 눈을 깜빡거리고요
눈물을 감추려고만 합니다
그래서 소금밭이 더욱 반
짝이나 봐요 그대이죽
지마세요 당신의 별이
녹아버리겠습니다

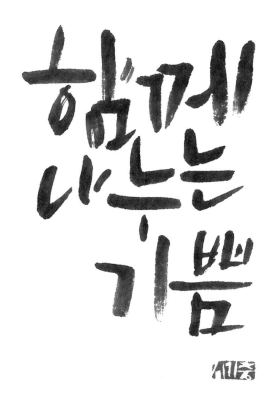

여백도 작품이다. 작품을 함에 있어서 글씨 외적인 공간은그 만큼 중요하다. 문장에 따라서 기울게 쓴 글씨가 조화로울 때가 있고 절단되게 쓴 글씨가 어울릴 때가 있다. 또한 위치에 따라서 달리 보이기도 한다. 다양한 변화의 시도와 많은 연습을 해야 문장이 자연스럽게 된다.

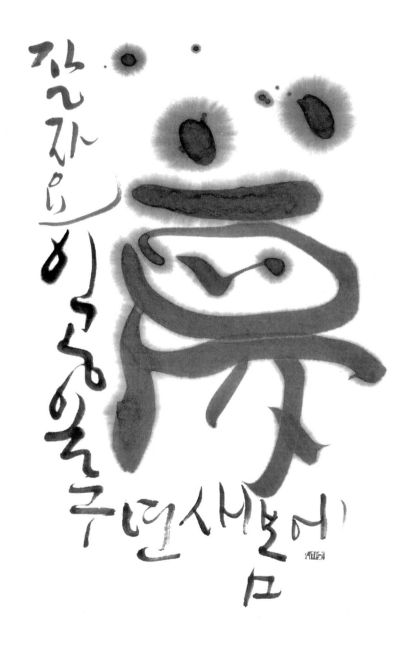

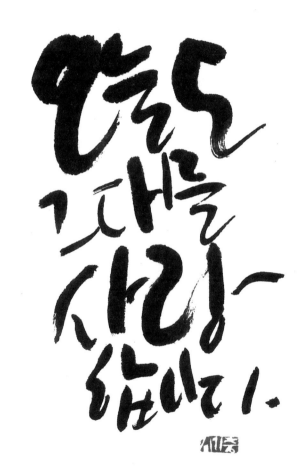

죽는날까지 하늘
부끄럼이 없기를 잎
에도 나는 괴로워
하는 마음으로 모든
하여이지 그리고 나
걸어가야 겠다
바람에 스치운

을 우러러한점

새에이 이는 바람

리— 별을 노래

어가는것을 사랑

테 주어진 길을

늘 밤에도 별딕이

서시

작품/파이팅

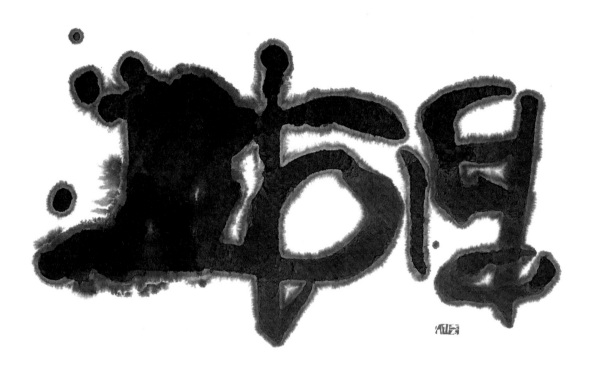

잘 쓰기가 어렵고, 평범하기가 어렵고, 남들과 다르기가 어렵고, 다양하기가 어렵고, 졸하기가 어렵고, 격이 어렵고, 몰라서 어렵고, 알아도 어렵다.

작품/다름이란 어울림이다.

표정을 끌어내기 위해서 부득이 가독성을 양보해야 할 때가 있다. 어울림은 단어가 갖는 어감으로 인해
회화성의 비중을 더 크게 한 예이다. 작가의 의도와 달리 공감대를 형성하는 일은 쉽지 않은 일이다.

건강한 몸에서 건강한 글씨가 나온다. 몸이 병들면 정신이 무너져서 좋은 글씨를 쓸 수 없게 된다.
운동할 수 없는 이유 중 가장 좋은 핑계는 "시간이 없어서" 공부할 시간이 없어서, 이유같지 않은 이유.......

작품/오채운 시 부분

찬거리를 사러 시장에 갔던 아버지는 무배추를 고르듯 어머니를 사들고 온다.

작품/가끔은

바탕재료에 의해서 느낌이 달라진다. 창의성의 발휘는 작가가 반드시 갖춰야 할 개념이다.

작품/그립다.

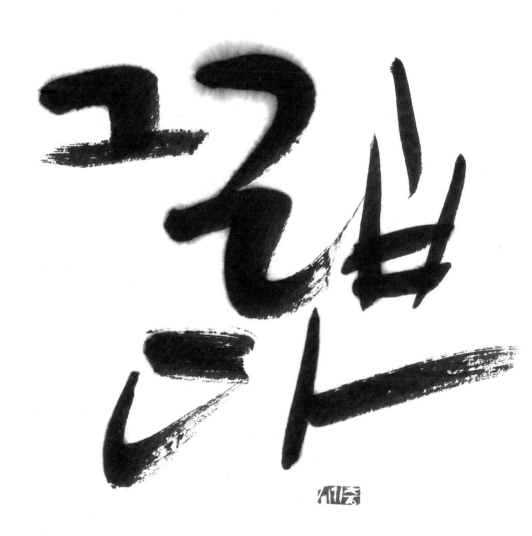

현명한 사람은 누구인가
모두에게서 배우는 사람이
다. 강한 사람은 누구인가 스
스로의 열정을 지배하는 사
람이다. 부유한 사람은 누구인가.
만족하는 사람이다. 그렇다면
그런 사람은 누구인가
아무도 없다

긴 문장을 쓸때는 단문과 달리 일정한 패턴이 있어야 한다. 가끔 긴 획으로 포인트를 주어 변화를 줄 수 있으나 지나치게 많이 사용할 경우 문장이 산만해 보일 수 있으므로 경계해야 한다. 긴 문장은 이러한 패턴을 이해하면 단문보다 더 쉬울 수 있다. 단점이 감춰질 수 있기 때문이다.

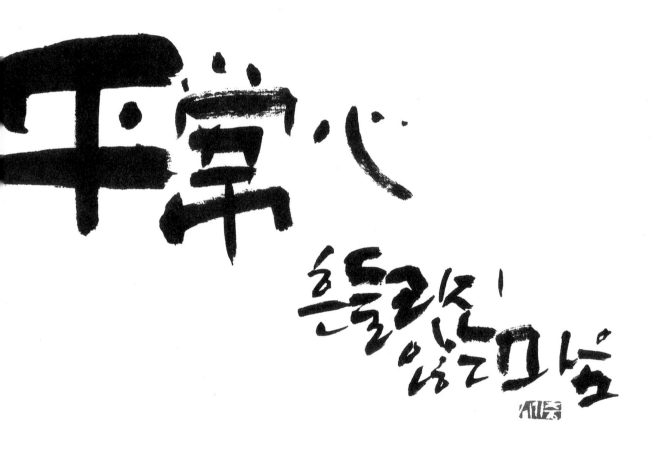

한문을 주제로 하고 한글로 설명을 붙인 예이다. 자칫 서예로 치부되지 않기 위해서는 디자인적 요소는
물론 문장의 배치는 매우 중요한 요소로 작용한다. 단, 한글과 한문 모두 균일한 퀄리티를 이룰 수 있어야
한다. 장차 한문 서예의 학습은 캘리그라피를 하는 사람들이 반드시 갖춰야 할 과정으로 경쟁력을 키울
수 있는 방법 중 하나가 될 수 있다.

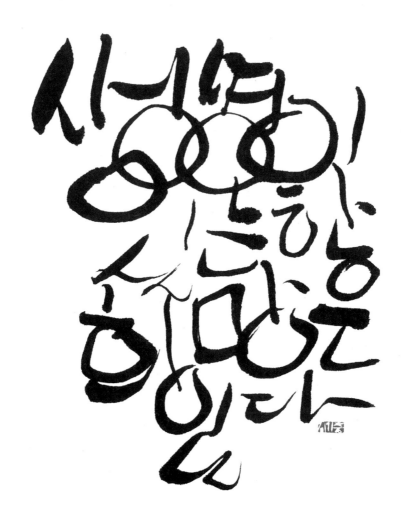

이응이 많은 문장 중 하나다. 오히려 o"의 크기를 키우고 중복되도록 변화를 주었다. 때문에 가독성은 약해졌다. 결국 변화는 부득이 잃을 것을 감수할 수 있어야 한다.

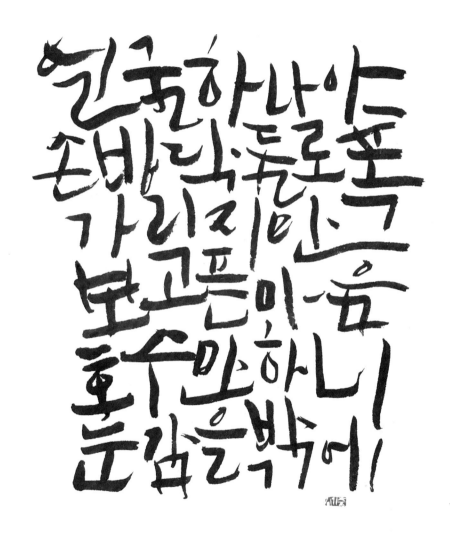

작품/해달별

남들과 다르기 위해서는 다른 방법을 찾아야 한다. 그것은 먹, 종이, 붓에서 찾아야 한다. 같은 재료, 같은 방법을 쓰면서 달라지기를 기대할 수 없다. 캘리그라피를 배우는 것은 글씨 뿐만 아니라 노하우를 배우는 일이므로 좋은 지도자를 만나는 일은 시간과 노력을 헛되이 하지 않는 길이다.

작품/고민은

작품/동트는 새벽이

동트는 새벽이
가장 어두운
법이다

판본체는 훈민정음 글꼴로서 캘리그라피를 배우는 사람들이 반드시 익혀야 할 서체 중 하나다. 일반
글꼴의 학습만으로는 확장의 한계를 벗어나기 어렵기 때문이다. 판본체에서 운필을 배우고, 선을 배우고,
간격을 배운다. 하지만 기능을 익히고 난 후 형상은 반드시 버려야 한다. 취하기가 어렵고 버리기는 더욱
어렵다. 근본을 배우면 저속함을 막을 수 있고 격조있는 글씨를 쓸 수 있게 된다.

작품/지갑이 가벼우면

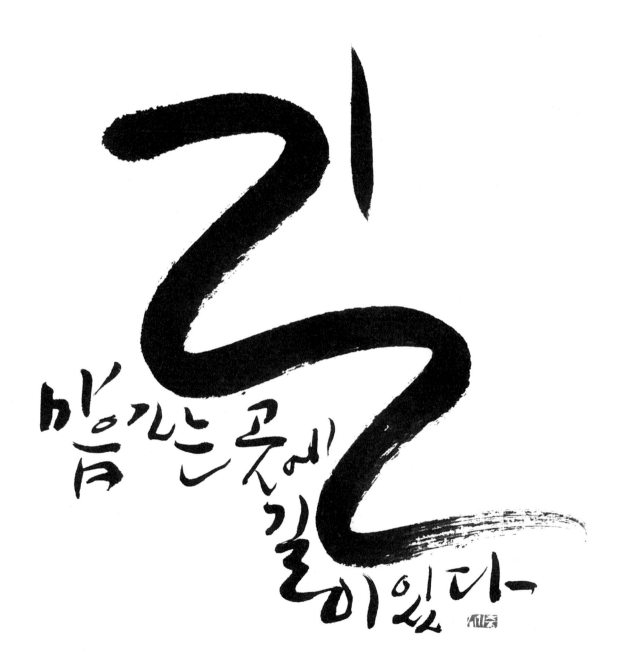

길

마음가는 곳에
길이있다

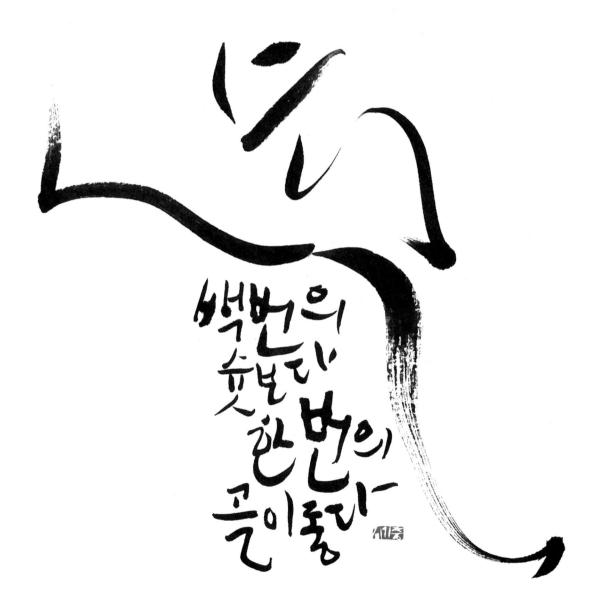

작품/풀빛이 푸른데

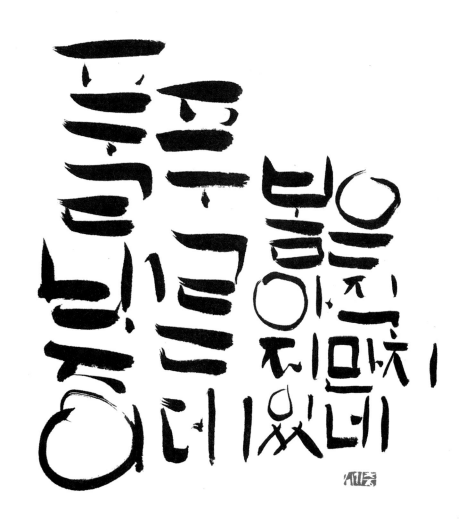

작품/한글

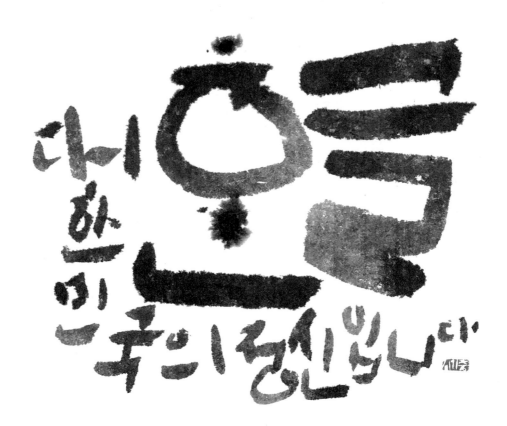

작품/은행잎 노랗게

은행잎 노랗게 물들고
내 머리에 하얗게
서리가 내리지 않았
네

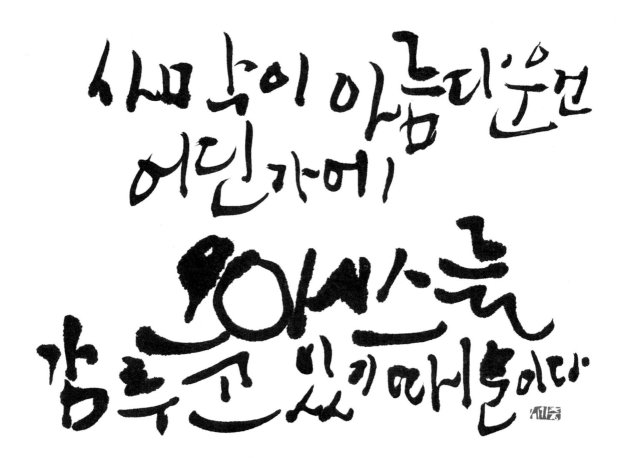

사막이 아름다운건
어딘가에
오아시스를
감추고 있기때문이다

물고기는 물속을 헤엄치지만 물을 잊어버리고 새는 바람을 타고 날지만 바람이 있음을 알지 못한다. 이 이치를 알면 물질에 얽매어 있는 것에서 벗어날 수 있고 하늘의 오묘한 이치를 깨달을 수 있다. -채근담-

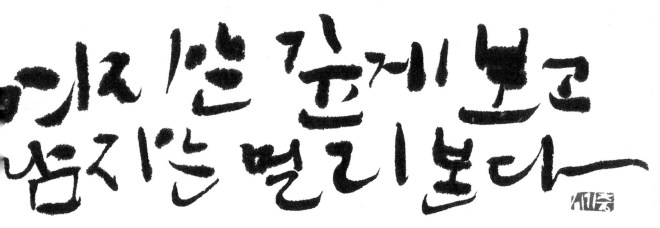

습관이 평생 간다. 연륜이 있을수록 평생의 습관을 버리기가 어렵다. 따라서, 습관을 바꾸는 것이야말로 글씨가
달라질 수 있는 비결이다. 모두 비워서 처음부터 다시 시작하는 편이 훨씬 빠른 지름길이다.

작품/봄봄봄

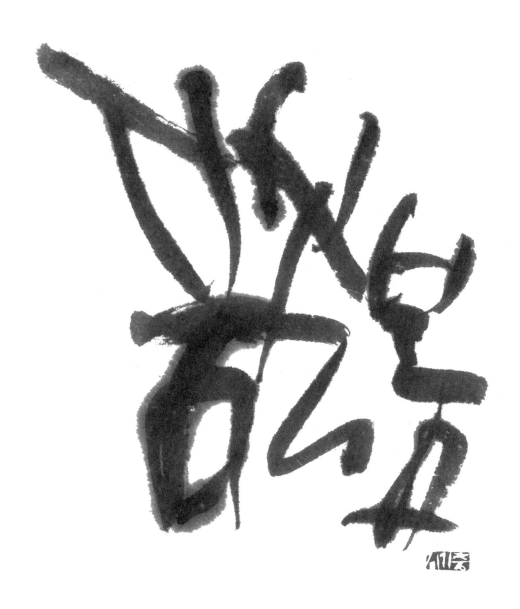

210

작품/고맙고, 고마워요^^

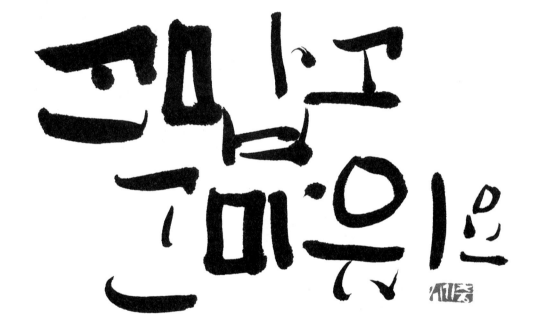

내겐 늘 고마운 사람이 있다.

자주 밥을 먹을 수는 없어도, 자주 오고 가는 사이는 아니어도, 어쩌다 한 번 전화를 할 때면 마음을 써서 걱정해 주는 사람이 있다. 고마움을 말로 다하지 못하고, 마음속에 담아두고, 고맙고, 고마워요.^^

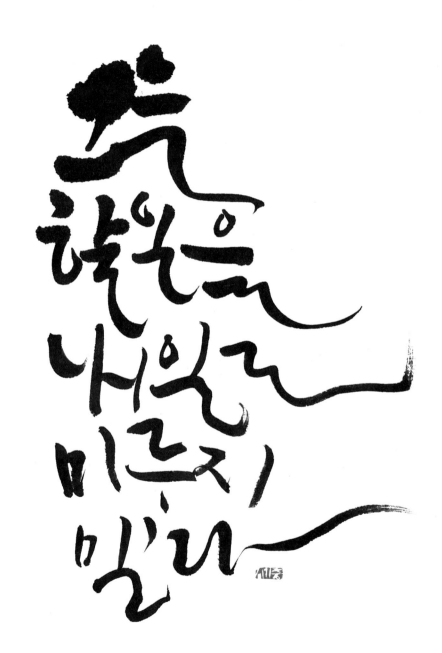

오늘 할일은 내일로 미루지 말라

세상을 탓하지 말고
남을 탓하지 말고
흔들리는 마음을 바로잡으리.
나를 바로잡으면
모든것이 바로잡힌다.

작품에 대한 지적을 고맙게 받아들일 수 있어야 한다. 비싼 수강료 들이고 배운 학습보다 훨씬 효과적인 일침이 될 수 있기 때문이다. 가끔 전시회 초대장에는 선후배 제현의 질정을 바란다는 말을 볼 수 있는데 이 말을 곧이 믿고 한마디 하게 될 경우 그날 이후로 얼굴 보기 힘들어질 수도 있다. 최근 비평이 사라지고 있다. 비판으로 받아들이는 작가들의 그릇된 인식에서 비롯된 것으로 보인다. 비평이 바로 설 때 분야의 발전을 가져올 수 있음을 알아야 한다.

작품/그럼에도

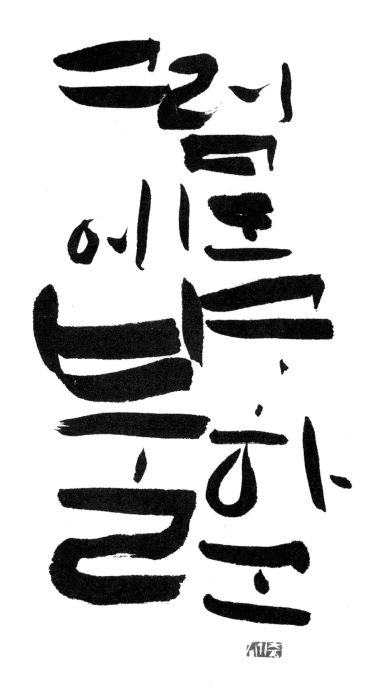

작품/오늘만 참는다.

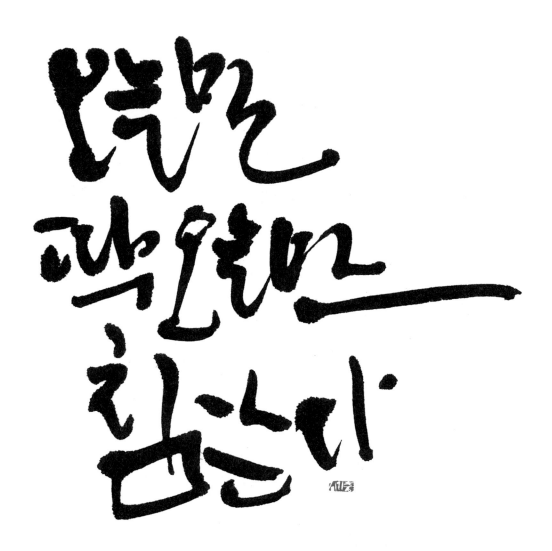

가독성은 떨어지지만 평범하지 않으면서도 다른 느낌으로 와 닿는 작품을 선택하는 경우가 있다. 글씨가 반드시 읽혀져야 한다는 개념을 벗어나야만 가능하다. 회화성 짙은 글씨가 공감을 얻기 위해서는 문자의 기본 요소를 충족한 후라야 한다.

내가 어린아이처럼 그리는데
평생이 걸렸다. -피카소-
글씨 또한 이와 다르지 않다.

PART-13

스포츠 이미지

상상만으로는 아무것도 얻어지지 않는다. 끊임없는 붓질을
통해서 만들어 내는 것이다.
스스로 만족할 수 없으면 누구에게도 공감을 받을 수 없다.

- 축구
- 야구
- 농구
- 배구
- 골프
- **발레**
- 유도
- 스케이팅 이미지
- 달리기 이미지
- 스키 이미지

스포츠 이미지/축구

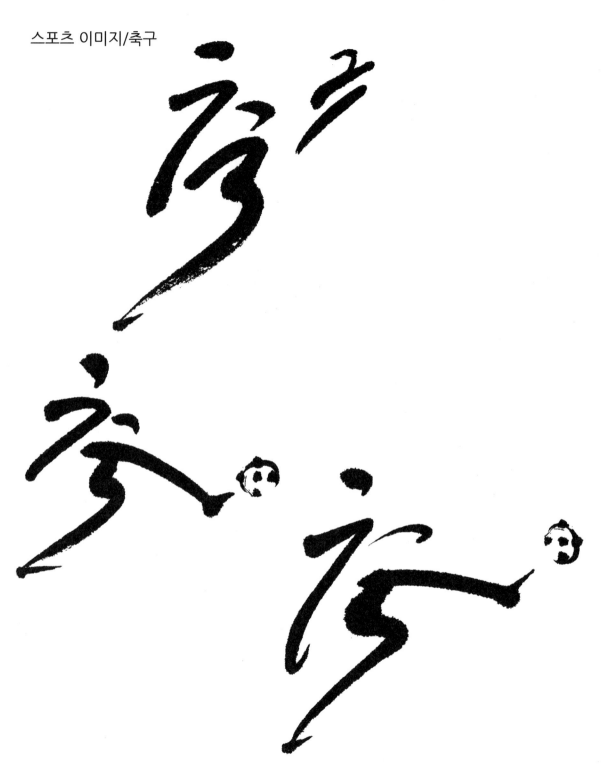

가슴으로 트래핑 후 드리블 하는 연속 동작을 표현하다. 구는 공, 공은 구와 같다.

218

스포츠 이미지/축구 슛

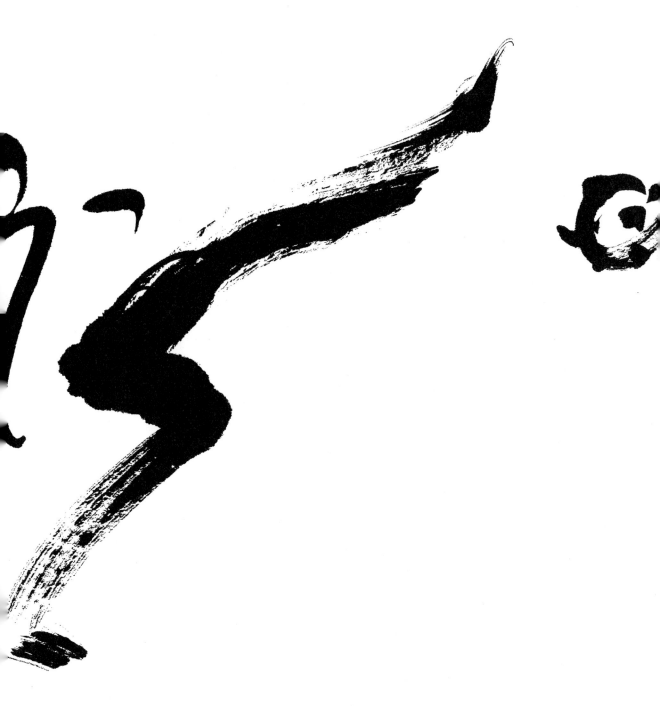

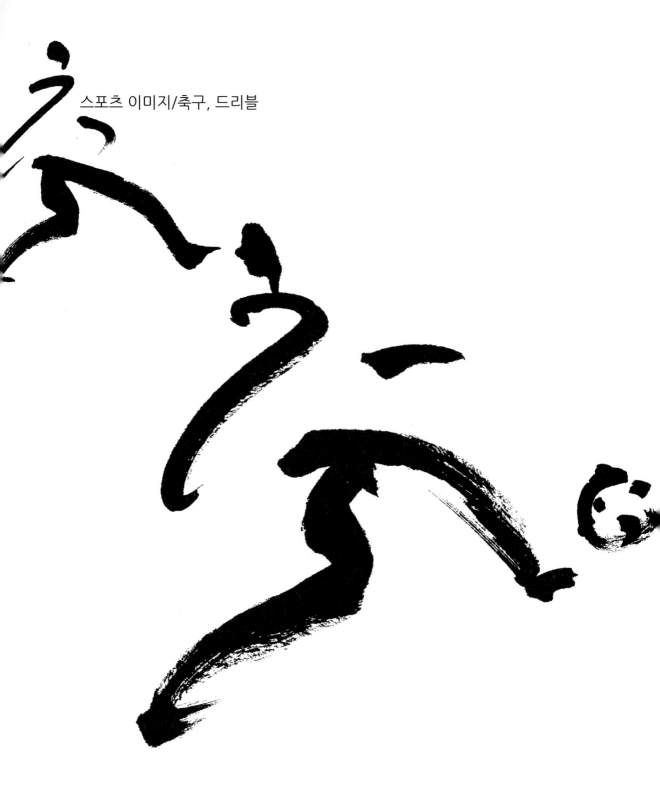

스포츠 이미지/축구, 드리블

공격수의 드리블 장면을 표현한 작품이다.

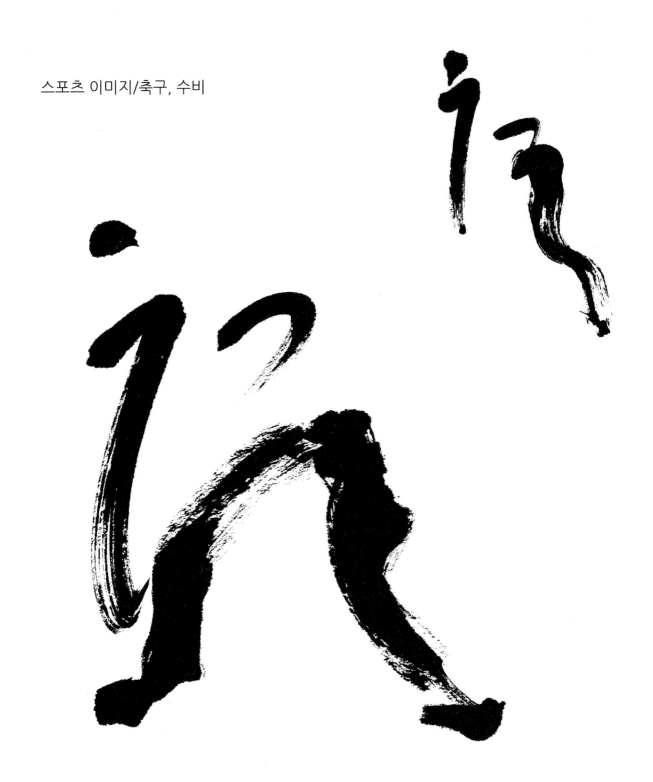

상대 공격수를 향해 달려가는 수비수의 방어 동작을 표현하다.

스포츠 이미지/야구, 타자

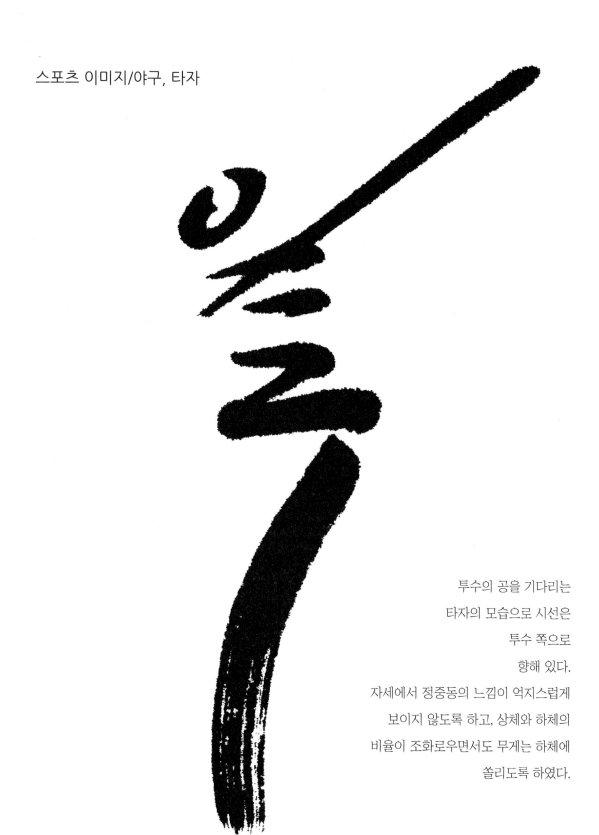

투수의 공을 기다리는
타자의 모습으로 시선은
투수 쪽으로
향해 있다.
자세에서 정중동의 느낌이 억지스럽게
보이지 않도록 하고, 상체와 하체의
비율이 조화로우면서도 무게는 하체에
쏠리도록 하였다.

우연한 발상으로 이게 가능할까?
하는 의문에서 시작한 야구는 처음
타자 하나로 만족하였으나 타자에
대응할 수 있는 투수를 떠올렸고
많은 붓질 끝에 투수가 완성되었다.
두 포지션이 만들어지면서
그동안의 시행착오를 거울 삼아
심판, 수비수, 도루까지 모든
포지션을 만들게 되었다.
이응이 있었기에 얼굴 표정이
가능했고 정중동의 느낌을 잡아 낼
수 있었다. 한글이라는 문자의
특수성 때문에 디테일한 표현의
한계는 있으나 스스로 만족할 만한
작품 중 하나다.

스포츠 이미지/야구

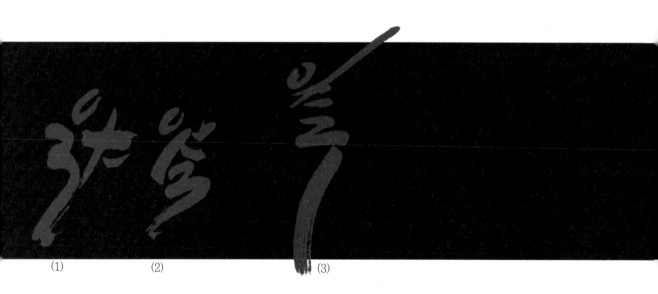

(1)　　　　　　(2)　　　　　　　(3)

(1) 심판, (2) 포수, (3) 타자

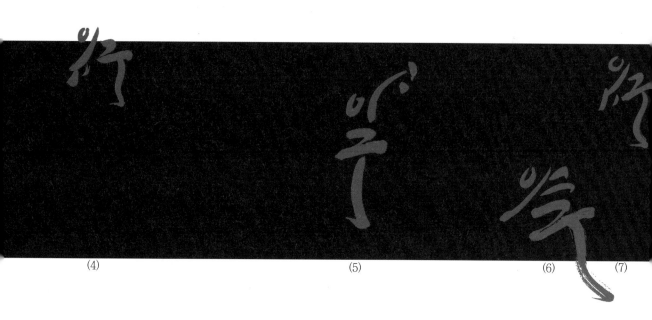

(4) 내야 수비수, (5) 투수 와인드업, (6) 도루, (7) 2루 수비수

한글을 소재로 야구를 형상화 한 작품이다. 투수와 타자의 정중동 속에 긴장감이 흐르고 있다. 구도 밖의
보이지 않는 포지션은 외야 수비수와 각 루상의 심판으로 해석하는 사람들의 상상에 맡기기로 한다.

스포츠 이미지/야구, 수비 자세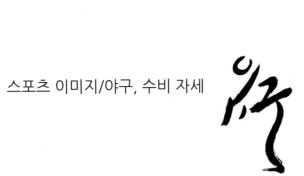

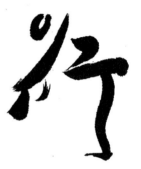

내야수, 2루수, 도루

외야수, 점프, 외야수

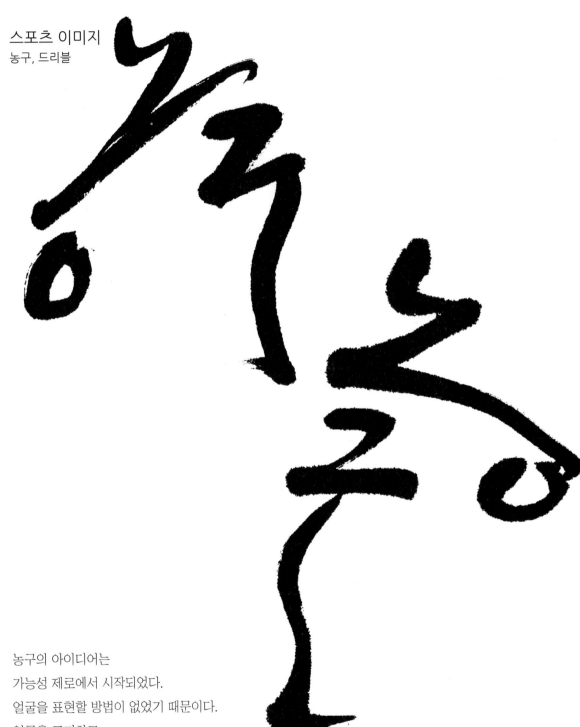

농구의 아이디어는
가능성 제로에서 시작되었다.
얼굴을 표현할 방법이 없었기 때문이다.
얼굴을 포기하고
이응으로 공을 만드니 느낌이 살아났다.
읽으면 읽히고, 보면 보인다.

스포츠 이미지/농구, 덩크 숫

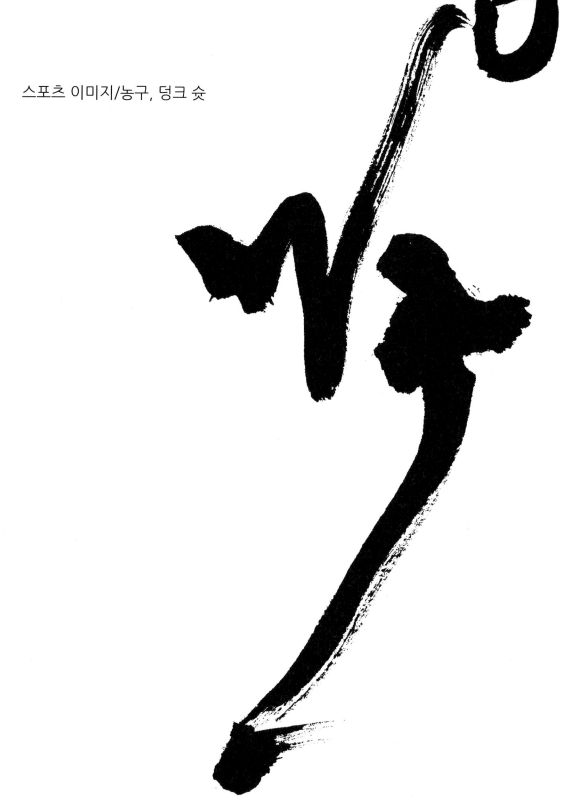

역동적인 느낌이 붓질의 속도에 의해서 전달되도록 하였다. 가독성보다 중요한 건 공감대를 이끌어 내는 것이다.

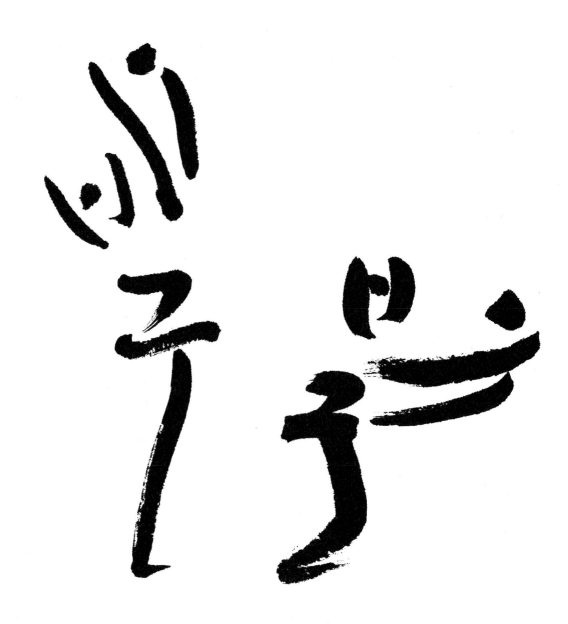

서브 자세, 리시브 자세

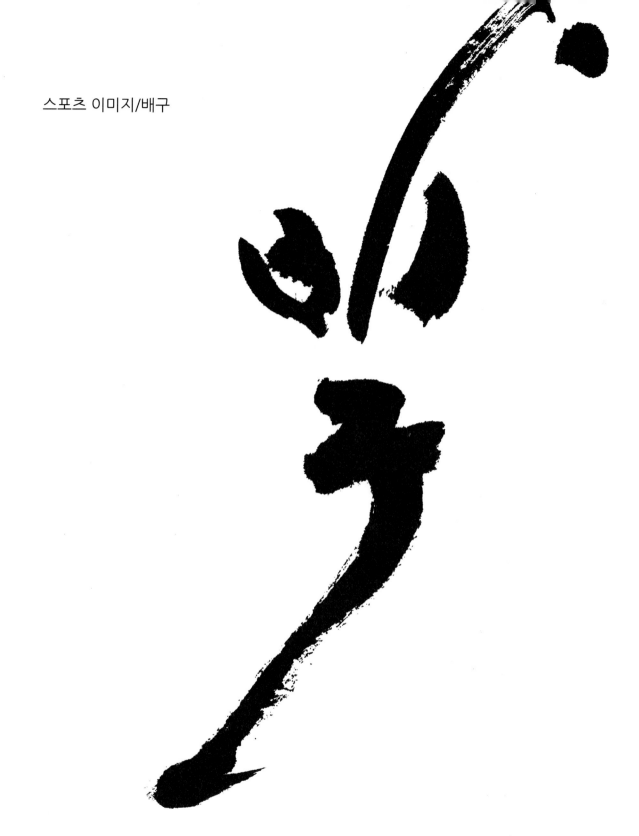

스파이크 자세로 점프해서 공을 때리는 형상이다.

스포츠 이미지/골프, 남

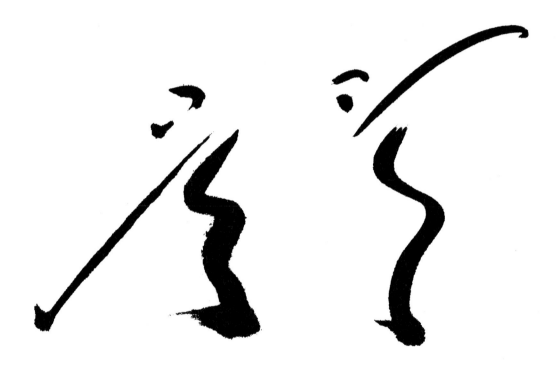

골프의 "골"자를 이용하여 준비샷과 스윙샷을 표현한 이미지다.
오로지 감으로 썼으므로 감으로 보시길........

스포츠 이미지/골프, 여

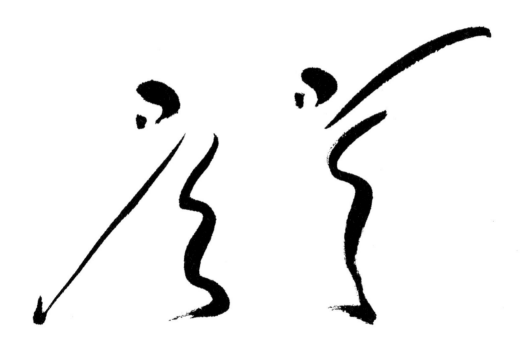

여자의 몸매 특징을 살려 라인을 부드럽게 곡선이 도드라지게 처리했다. 퍼팅과 스윙 자세의 각도는
상상만으로 만들었으므로 실제와 다를 수 있다.

스포츠 이미지/골프 영어 남. 여

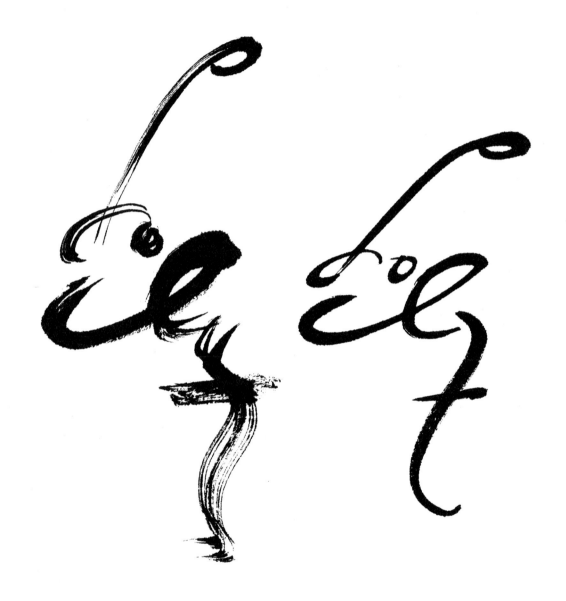

Golf 남, 여 처음이자 마지막 영문 캘리그라피
남은 선이 굵게, 여는 부드러운 선으로 처리하여 구분되도록 하다.
영문 캘리그라피의 가능성을 볼 수 있었던 작품이다.

스포츠 이미지/골프 영어 남. 여

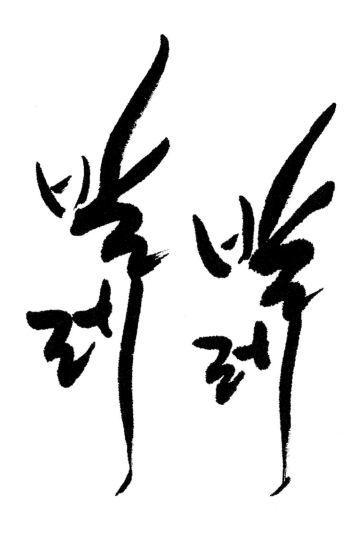

골프 등과 마찬가지로 사진 또는 영상을 참고한 것이 아니라 상상 느낌 그대로 표현하였으므로 실제
발레 모습과 다를 수 있다.

스포츠 이미지/유도

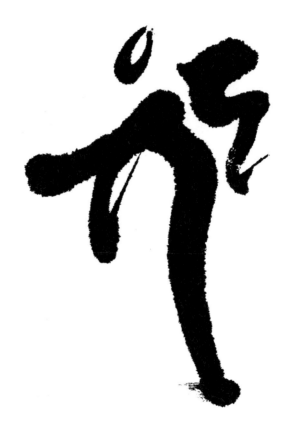

학창 시절 유도를 배운 적이 있다. 그때를 떠올려 업어치기 자세를 형상화했다. 동적인 느낌은 실획보다 허획의 연결선이 있을 때 좀 더 자연스럽게 표현되기도 한다.

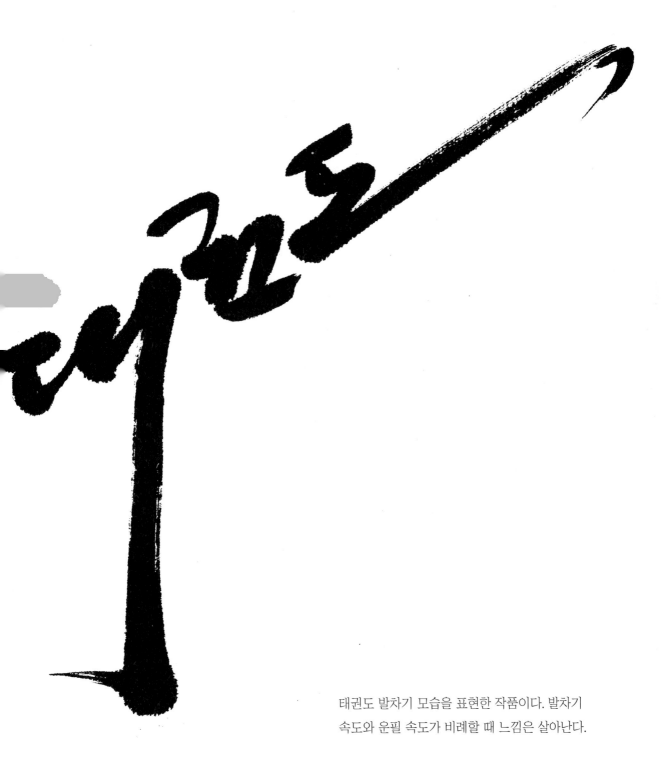

태권도 발차기 모습을 표현한 작품이다. 발차기
속도와 운필 속도가 비례할 때 느낌은 살아난다.

스포츠 이미지/스케이팅

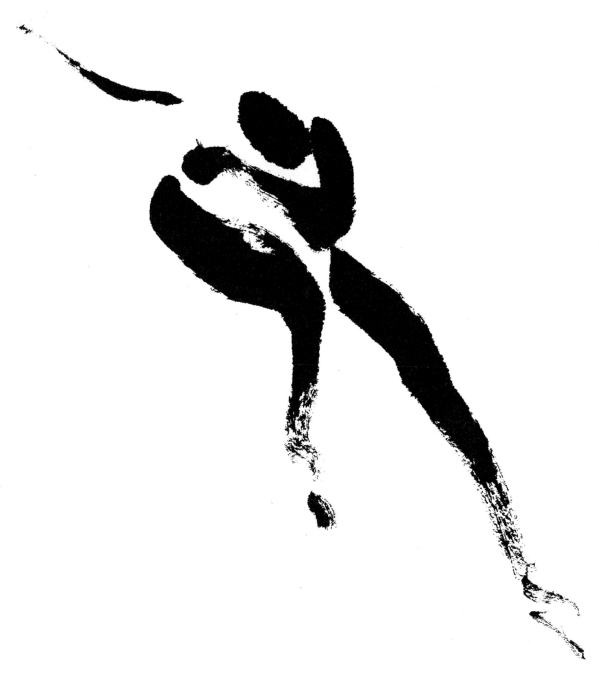

캘리그라피에서 이미지는 단순할수록 좋다. 운필이 간결해져야 가능한 일이다.
그림을 쓴다는 표현이 적절한 표현이라 할 수 있다.

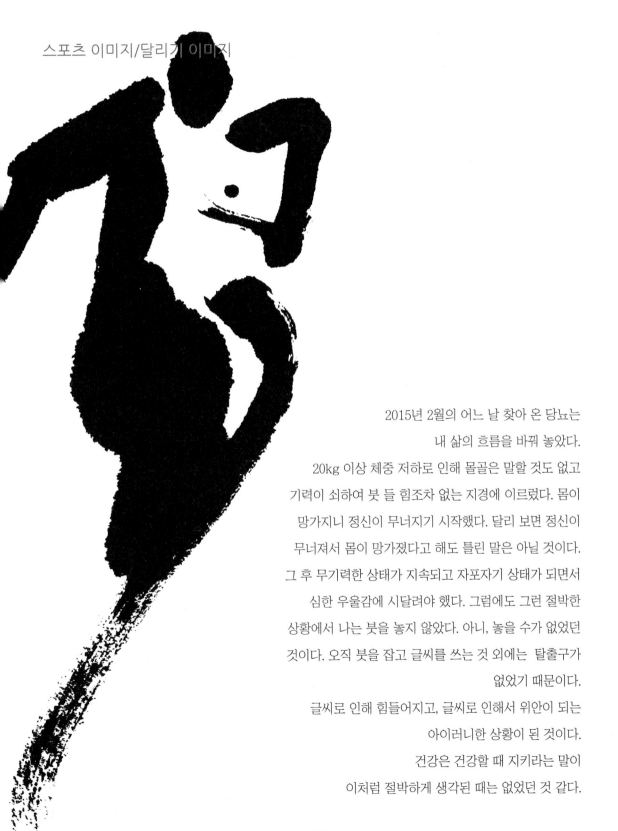

스포츠 이미지/달리기 이미지

2015년 2월의 어느 날 찾아 온 당뇨는
내 삶의 흐름을 바꿔 놓았다.
20kg 이상 체중 저하로 인해 몰골은 말할 것도 없고
기력이 쇠하여 붓 들 힘조차 없는 지경에 이르렀다. 몸이
망가지니 정신이 무너지기 시작했다. 달리 보면 정신이
무너져서 몸이 망가졌다고 해도 틀린 말은 아닐 것이다.
그 후 무기력한 상태가 지속되고 자포자기 상태가 되면서
심한 우울감에 시달려야 했다. 그럼에도 그런 절박한
상황에서 나는 붓을 놓지 않았다. 아니, 놓을 수가 없었던
것이다. 오직 붓을 잡고 글씨를 쓰는 것 외에는 탈출구가
없었기 때문이다.
글씨로 인해 힘들어지고, 글씨로 인해서 위안이 되는
아이러니한 상황이 된 것이다.
건강은 건강할 때 지키라는 말이
이처럼 절박하게 생각된 때는 없었던 것 같다.

스포츠 이미지/스키 이미지

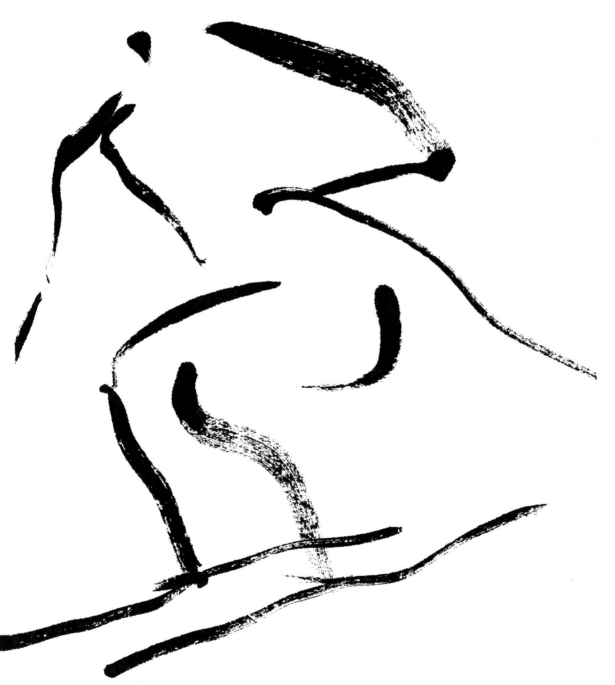

그림을 쓰다. 즉, 글씨의 운필과 같다.
스키를 타는 속도와 글씨를 쓰는 속도는 비례한다.

PART-14

표정이 있는 글씨-1

천 번을 그어대야 한 작품 얻을 수 있다.

글씨를 볼 줄 아는 사람은 자형보다 느낌을 본다고 했다.

그렇다면 느낌으로 써야 하지 않겠는가. 이 어려운 관문에서 번번이 숙제로 남는 대목이다.

느낌은 선질에서 나타나며 선은 곧 운필이 좌우한다. 하지만 아이러니하게도 운필의 법에 구속되면 글씨는 경직되고 만다. 법은 곧 느낌으로 가는 과정에 불과한 것이므로 버려야 할 군더더기인 것이다. 운필이 단순해지면 선이 간결해진다.

회화성이 짙은 글씨가 더 감성으로 와닿는 것은 운필의 법에서 좀 더 자유롭기 때문일 것이다. 이러한 조건을 충족시키는 것은 지필묵이다. 이 삼요소가 최상의 요건을 갖추지 못하면 나타내고자 하는 느낌을 구사할 수 없게 된다.

괜스레 도구 탓만 하는 건 아닌지 자문해 보지만 역시 이를 간과해서는 안된다는 결론에 이른다.

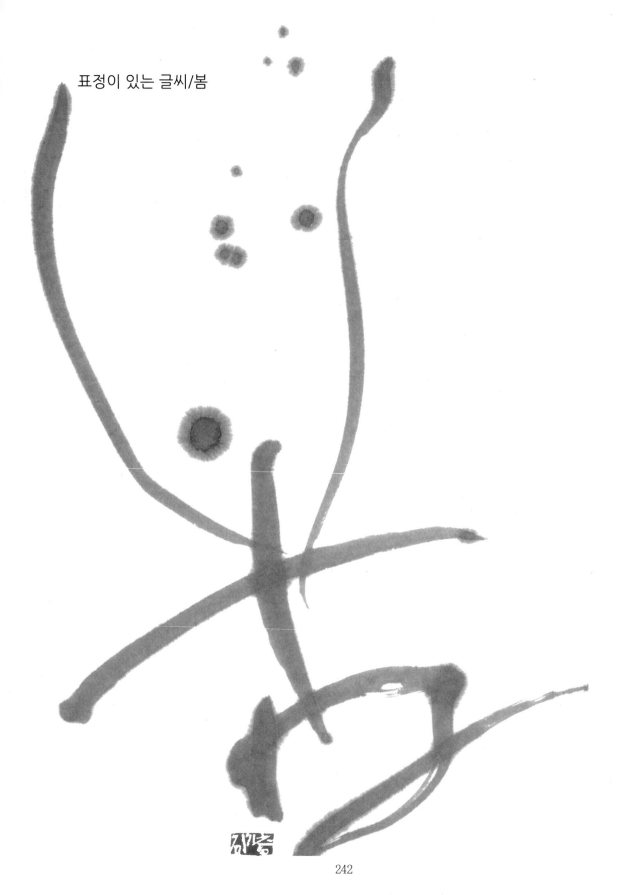

표정이 있는 글씨/봄

봄은 늘 그리운 얼굴이다.

만물이 생동하고 초록으로 물들기 시작하면 마음속엔 희망이 자란다.

하지만 봄을 느낄 겨를도 없이 가을을 맞는다. 계절의 봄은 때가 되면

어김없이 찾아오지만 인생의 봄은 계절을 돌아도 기약이 없다.

이제 봄을 찾아 떠나볼까나?

표정이 있는 글씨/술 취한 술

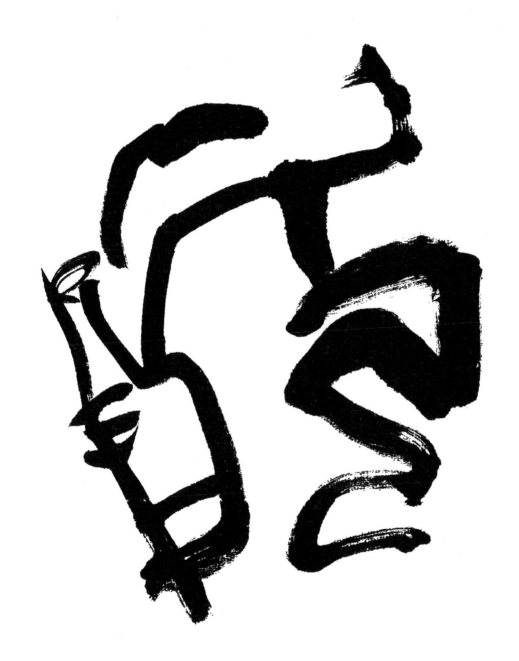

그림은 화가의 몫이요, 글씨는 서예가, 디자인은 디자이너의 영역이다. 캘리그라피는 이 모든 것을
포함할 수 있어야 한다.

표정이 있는 글씨/옷

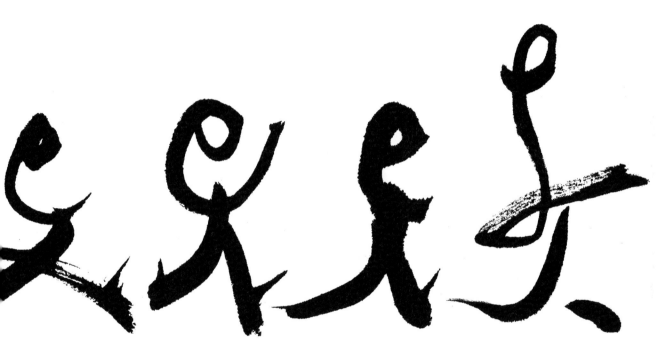

옷이 쫓는다. 옷이 춤춘다. 옷이 걷는다. 옷이 달린다.
한글은 이처럼 표정이나 동작을 표현할 수 있는 글자가 다수 있다.
가끔은 무념에서 아이디어가 나오기도 한다.

245

표정이 있는 글씨/포옹

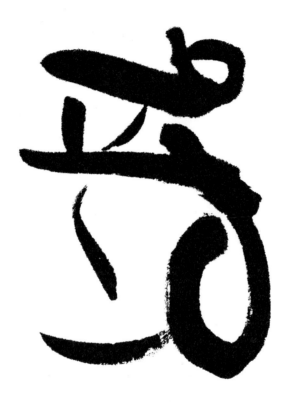

포옹은 어감에서 느껴지는 포근함과 친근감의 표정이 나타나야 한다. 단어에서 표정을 끌어내는 것은 한 글자에서 보다 훨씬 어렵다. 많은 붓질을 해대고도 느낌이 부족해서 다시 쓰기를 수 없이 반복한 작품이다. 그럼에도 작업의 끝은 늘 아쉬움으로 남는다.

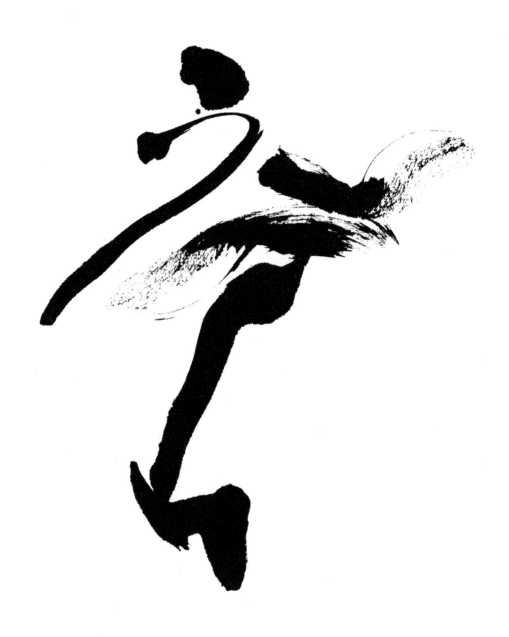

가독성을 무시할 수도 없고, 느낌은 있어야 하고.......어렵다!!!

표정이 있는 글씨/곰 세마리

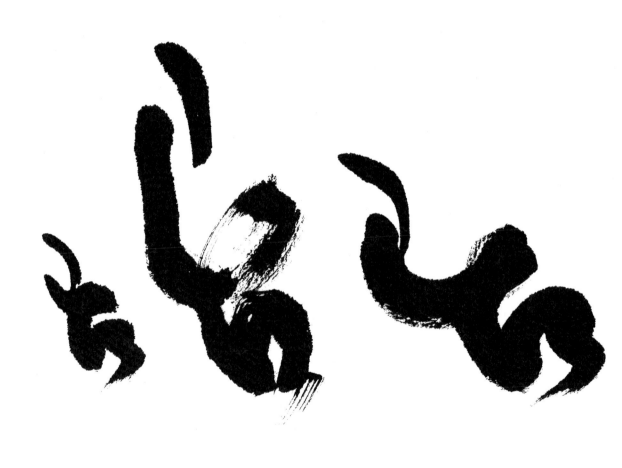

곰 세마리

아기곰, 아빠곰, 엄마곰

아기곰이 앞서 가고 아빠곰이 따르는 모습이다. 엄마도 한발짝 뒤에서 두뚱거리며 그 뒤를 따른다.

학이다.
왠지 학 같다.
학이라면 학이다.
아니면 말고……

표정이 있는 글씨/휙

의태어, 휙

느낌 그대로 휙~하니, 휙 써지다.

가끔은 단숨에 원하는 바를 얻을 때도 있다. 그러나 흔치 않은 일이다.

표정이 있는 글씨/종

모든 작품이 늘 마음에 흡족하기는 어렵다. 그런데 이 작품은 특히 애착이 간다. 문자가 갖고 있는 가독성은 물론 회화성과 디자인으로서의 조건을 충족하고 있기 때문이다. 늘 보아도 지루하지 않을 때 만족도는 높아진다.

표정이 있는 글씨/솥

사물의 형상에서 아이디어를 얻는다.

한자는 상형, 형성, 가차, 지사, 회의 문자로 만들어졌다. 이와는 달리 한글은 구강에 의한 발음 구조의 모양으로 만들어진 소리 글자이다. 때문에 단어에서 형상을 끄집어 내는 것은 쉬운 일이 아니다. 따라서 글자와 사물의 형상이 일치되는 순간을 발견할 때 문득 희열을 느낄 때가 있다.

홰치는 닭........문자를 훼손하지 않는 선에서 적당히 마무리

표정이 있는 글씨/병

붓질이 멈춰야 하는 타이밍은 매우 중요하다. 반복해서 쓰다 보면 꽂히는 순간이 있다. 금맥을 발견한 광부의 희열과 다르지 않다. 그러나 다음날 보면 또 다른 느낌으로 다가온다. 다시 붓을 들어 보지만 더 이상의 희열은 없다. 시간이 지나 내가 사유의 관점이 바뀔 때 다시 붓을 들리라.

표정이 있는 글씨/봄

나는 양호붓을 고집한다. 인조모필이나 겸호필은 선과 발묵의 깊이를 제공해 줄 수 없기 때문이다. 본쪽의 "봄"은 무심필이 아니면 나타낼 수 없는 질감이다. 자형보다 번짐의 느낌이 좋아 선택한 작품이다.

표정이 있는 글씨/붓

붙잡으니
붓이라 하네.
붓 가는 길은 내 가는 길
붓 닳을수록 내 인생 짧아져,
붙잡을 수도 없는, 아!
붓 같은 내 인생

표정이 있는 글씨/물

단어가 갖는 의미를 살리기 위해서는 운필이 함께 따라줄 때 이미지에 가장 근접할 수 있다. 물 흐르듯 측필로 쓰다.

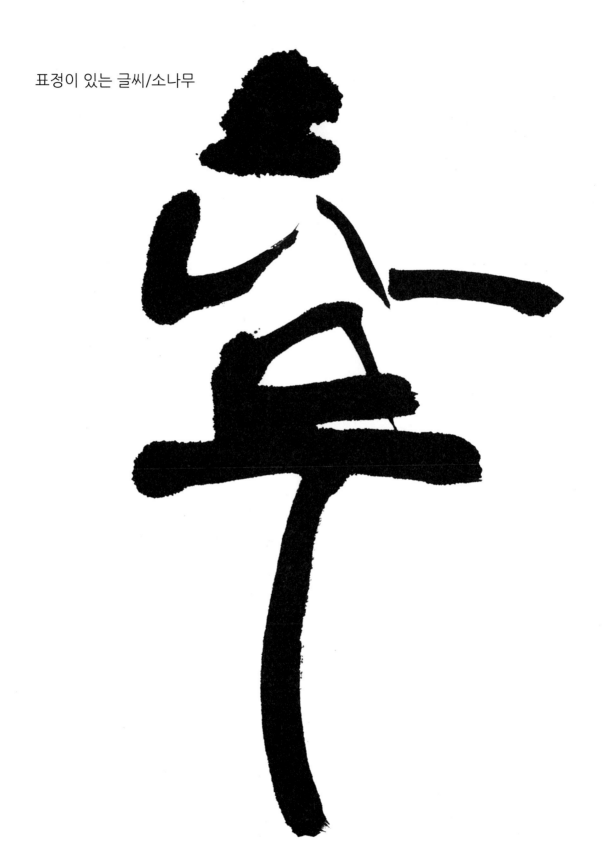

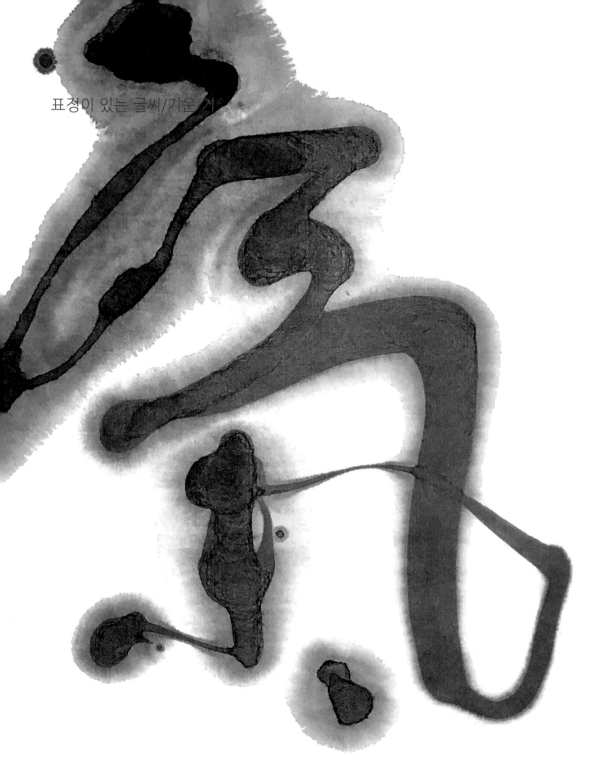

몸이 피곤해지면 붓이 허락하지 않고, 생각이 많아지면 글씨는 산만해진다. 마음이 조급하면 글씨 또한 빨라지며, 마음이 내키지 않을 때 쓰는 글씨는 곧 지루해지고 만다. 결국 일년 중 붓을 잡는 날이 많아도 작품이 되는 날은 불과 며칠에 지나지 않는다. 평소 꾸준한 연습을 통해 자기관리를 하지 않으면 중요한 순간에 허점을 드러내기 마련이다. 프로는 장점보다 단점을 줄이는 것이 더 중요하다.

작품/술 주

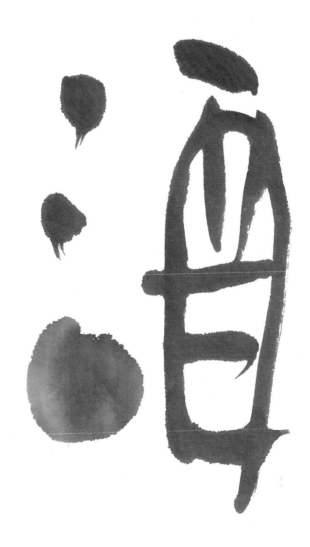

2004년 최초의 한문 캘리그라피 작품이다. 술병에서 술이 떨어지는 모습을 표현하다.

봄"은 꽃"과 같이 표현의 다양성이 있는 글자 중 하나로 작품의 소재로 많이 등장하고 있다. 꽃이 피듯
봄이 피어나는 모습을 표현하다.

불이 타오르는 모습을 표현하다. 가독성 때문에 이 정도에서 점잖게 마무리......

표정이 있는 글씨/똥

내 작품 한 개의 허점은 남의 눈에는 백배로 보인다. 작가는 늘 이점을 경계해야 한다. 스스로 만족할 때까지 붓질을 멈추지 말아야 허점을 없앨 수 있고 장차 발전을 가져올 수 있다.

표정이 있는 글씨/사자

수사자가 걸어가는 모습이다. 가독성보다 느낌에 더 비중을 두었다. 가끔은 관념상 그대로 대충 볼
필요가 있다. 그래야 보이는 것들이 있다.

표정이 있는 글씨/밤

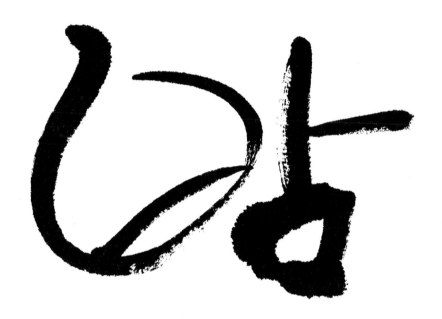

어디서 멈춰야 하는지 타이밍이 중요한데 늘 그것이 쉽지 않다. 모자라면 아쉽고, 지나치면 거슬린다.

작가의 말

어린 시절 재능이 특별히 뛰어나지도 않았던 나는 유난히 미술시간이 좋았던 기억이 있다. 그림을 그리는 순간은 누구로부터도 구속받지 않고 내 멋대로 할 수 있는 그 자체를 좋아했던 것 같다. 지금도 어떤 형식에 얽매이는 것을 그다지 좋아하지 않는 걸 보면 성격은 바뀌지 않는 것 같다. 늘 끄적거리기를 좋아해서 모든 책의 빈 공간은 온통 의미 없는 낙서로 가득했다. 중학교 시절 국어 교과서에는 한자가 병기되어 있었는데 수학 공식이나 영어 단어 암기보다 괄호 안의 한자를 외우기에 더 재미를 붙였었다. 그렇게 나는 한문이나 낙서에 더 관심을 보였고 붓글씨를 배워보고 싶어서 한석봉 천자문을 구해 혼자 써 보기도 했다. 지금 생각해 보면 시간만 허비할 뿐 가당치도 않은 것이었다.

그렇게 마음속에 담아 두고 시간은 흘러 25세 즈음하여 서예를 배울 기회가 생겼다. 배우고 싶었던 갈망이 컸던지라 일과 중 남은 시간은 모두 글씨에 쏟아부었다고 해도 지나친 말은 아닌 것 같다. 지나치면 독이 된다고 했던가? 시간이 갈수록 마약중독처럼 벗어날 수 없는 지경이 되었고 그것은 평생 글씨를 업으로 살아가는 운명이 되고 말았다.

PART-15

표정이 있는 글씨-2

상상은 상상으로 끝날 뿐이다.

수 없는 붓질을 통해서 비로소 상상은 현실이 된다.

캘리그라피는 누구도 상상할 수 없는

그것을 창조해 내는 일이다.

창조의 고통을 통해 비로소 진리에 접근할 수 있다.

표정이 있는 글씨
한우, 바보, 햇살, 웃자, 사랑, 동심

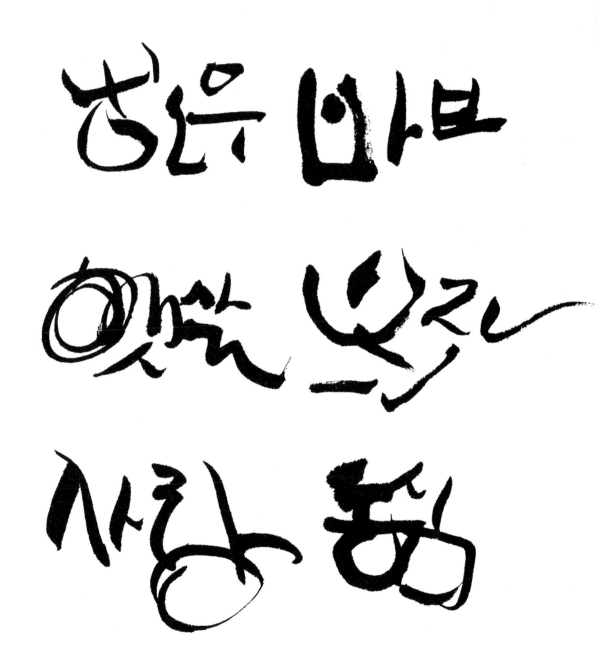

표정이 있는 글씨
하하호호, 촌닭, 열정, 용서, 다정, 촛불

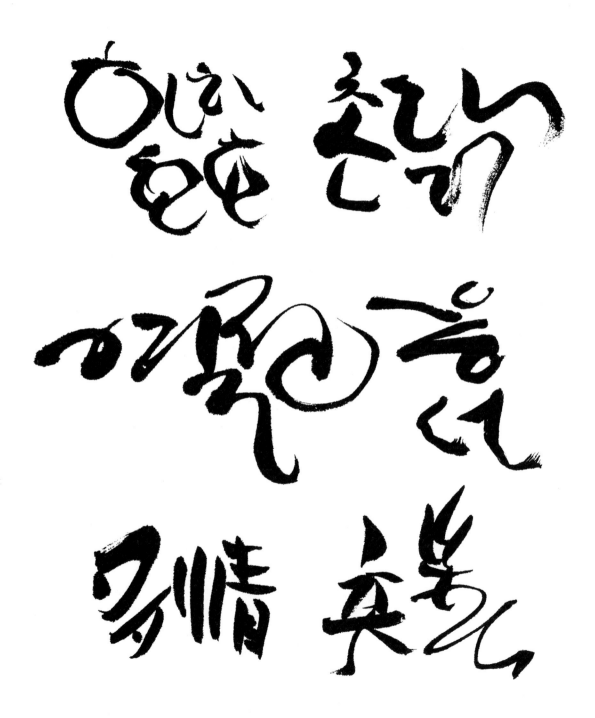

표정이 있는 글씨
바람, 달빛, 호랑이, 용솟음, 인연

표정이 있는 글씨
눈빛, 새조, 술병, 고봉밥, 꺄르르, 신발

표정이 있는 글씨
의리, 별, 문, 손맛, 춘, 태풍

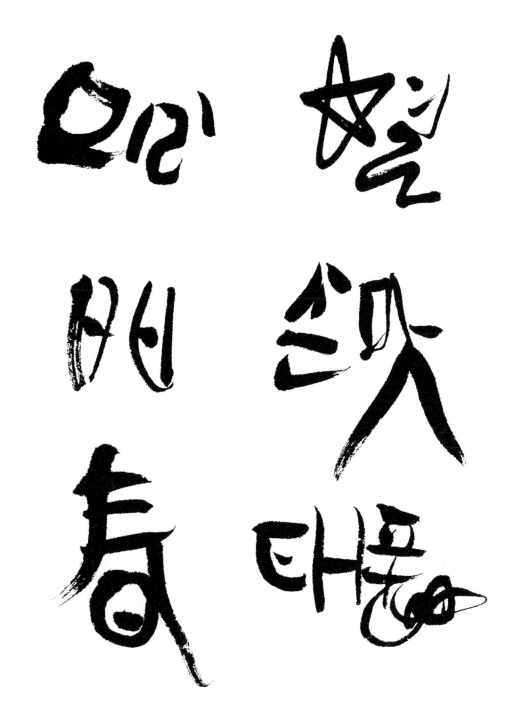

표정이 있는 글씨
여우, 섬, 초콜릭, 묵, 소나무, 산삼

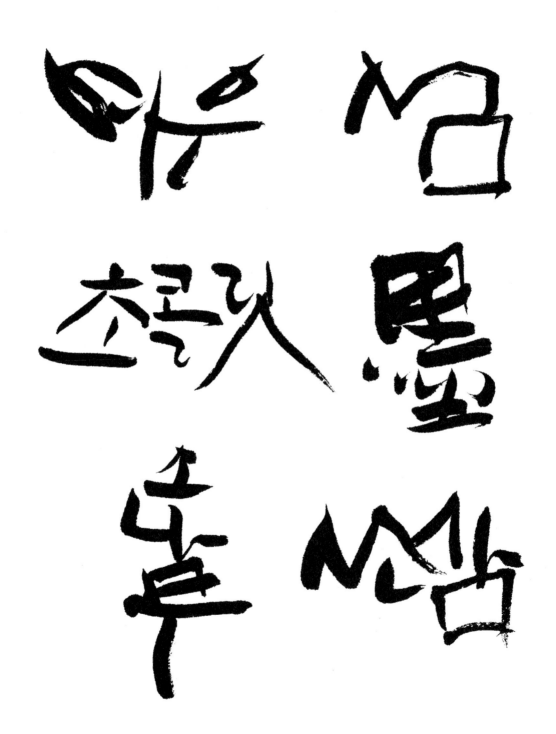

표정이 있는 글씨
풍, 설날, 좋아요, 가위, 일신, 동행

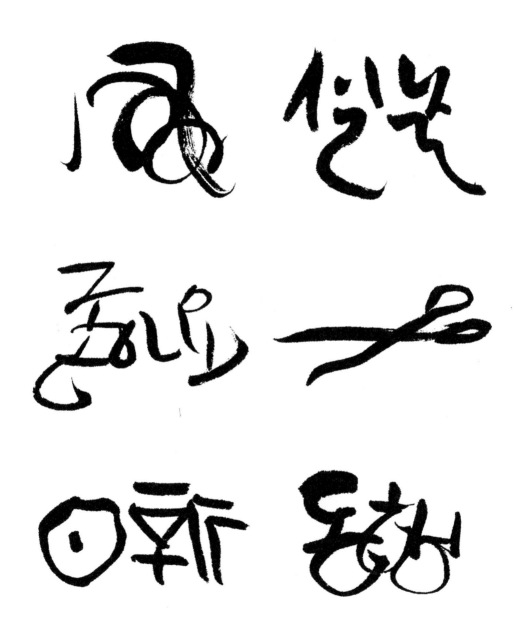

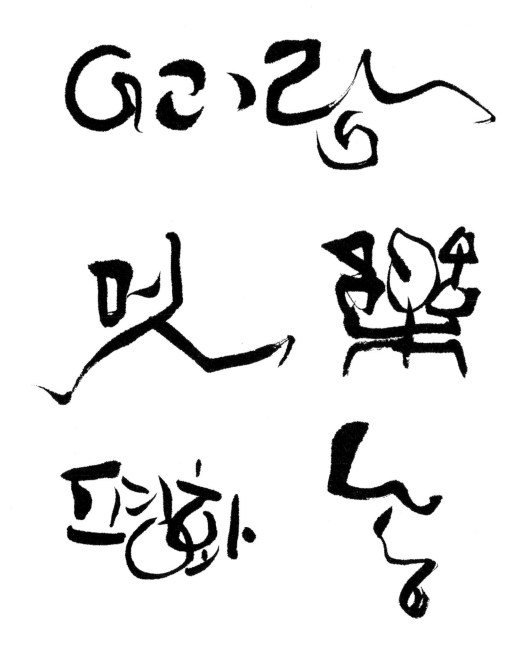

276

표정이 있는 글씨
문어, 독수리, 코뿔소, 목욕, 붓

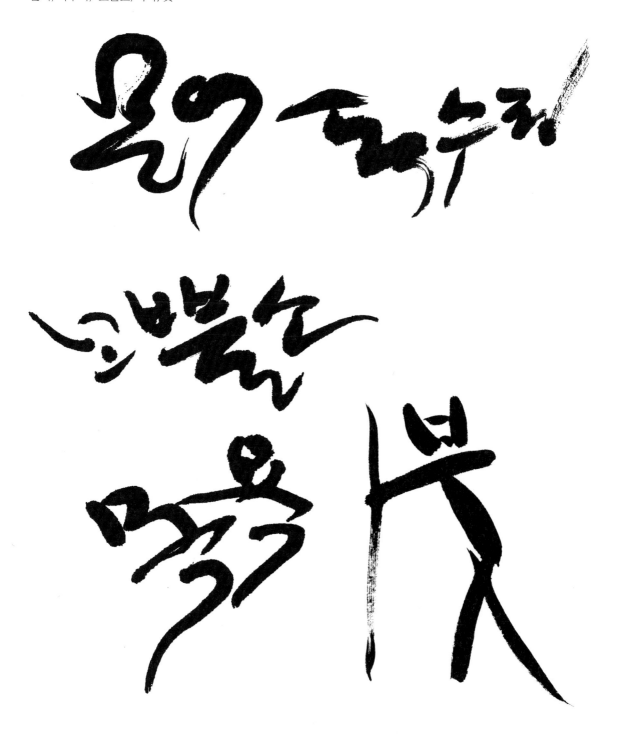

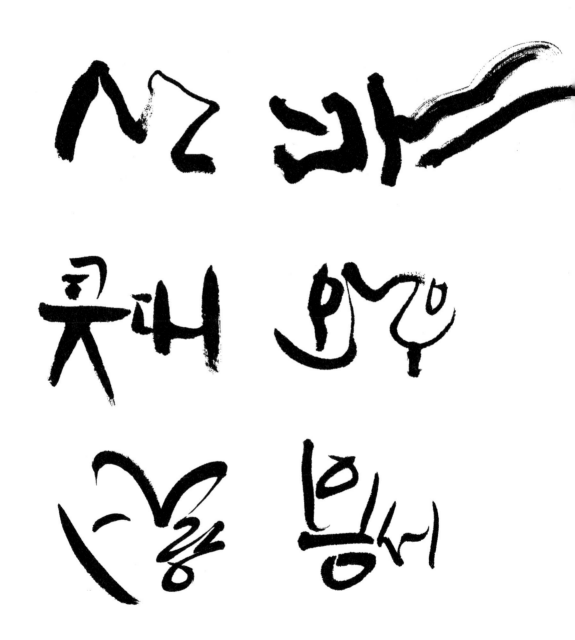

작가의 말

요즘은 자격증 시대라고 한다. 캘리그라피도 급수증을 발급하고 있다. 급수증이 없으면 강의를 할 수 없다는 이유를 들고 있다. 그렇다면 급수증만으로 실력을 검증 받을 수 있는가? 이 부분에서 우려와 비판의 목소리가 있는 것이다.

전국에는 크고 작은 단체와 협회가 있다. 중앙에서 지역별 협회로 나뉘는 경우도 있지만 지역을 거점으로 한 협회도 있다. 협회들은 어디를 막론하고 급수증을 발급하고 있고 어느 협회가 어떤 자격조건으로 급수증을 발급하는지는 알 수가 없다. 캘리그라피가 질적으로 저하된 원인이 바로 검증되지 않은 자격증 남발에서 기인한다고 한다면 잘못된 판단일까?

여기에 인터넷 등 개인이 발급하는 급수증까지 생겨나면서 이를 매개로 자질을 갖추지 못한 사람들이 강의에 나서고 있다. 질 떨어지는 캘리그라피 전달자 역할을 하고 있는 것이다. 협회가 돈벌이 수단으로 전락하고 있는 건 아닌지 매우 염려스러운 상황이다.

그런데 의외로 1세대 작가들은 이런 급수증이 없다는 놀라운 사실이다. 급수증이 있어야 강의의 조건이 된다는 논리대로라면 무자격자가 강의를 하고 있는 꼴인 셈이다. 즉, 작가는 급수증 같은 자격이 아니라 역량을 갖추는 것이 더 중요하다는 것을 반증하는 것이다. 저자 역시 급수증이 없다. 현재 어떤 협회나 단체에도 가입하지 않았다. 그렇다고 해서 강의를 할 수 없는 것도 아니고 활동을 할 수 없는 것도 아니다. 결국 작가는 자격증이나 화려한 스펙이 아니라 작품만으로도 자신을 검증할 수 있어야 한다.

하나님의
이치를
깨닫기 위해서는
반드시
경우의 수가
필요하다

PART-16

BI, CI

BI, CI 디자인은 캘리그라피의 꽃이다.

캘리그라피 디자인의 가치는 독창성과 어울림에 있다. 스스로 빛을 발하는 것도 중요하지만 다른 디자인과의 조화를 이룸에 가치는 더욱 높아진다. 간판에 적용될 경우에는 건물과의 조화, 책에 삽입할 경우에는 폰트와의 조화, 영화 타이틀로 사용할 경우에는 내용과의 조화로움이 있어야 한다.

단지 점 하나의 느낌만으로도 디자인 전체를 격상시키는 힘, 디자인을 살리는 또 다른 디자인, 그것이 바로 진정한 캘리그라피의 가치인 것이다.

BI/CI
충무로육개장, MPDA, 소래습지생태공원

Cungmuro Yukgaejang

충무로육개장

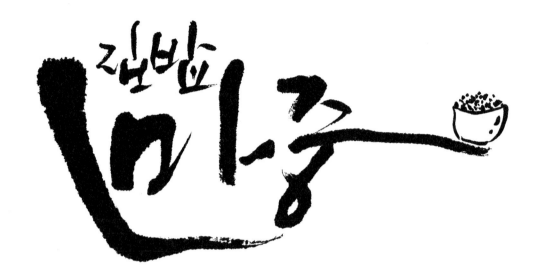

Barybary Kimbab

BI/CI
깜장먹, 유니

BI/CI
산촌, 가로매기, 함흥냉면

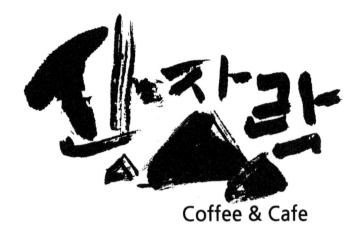

Coffee & Cafe

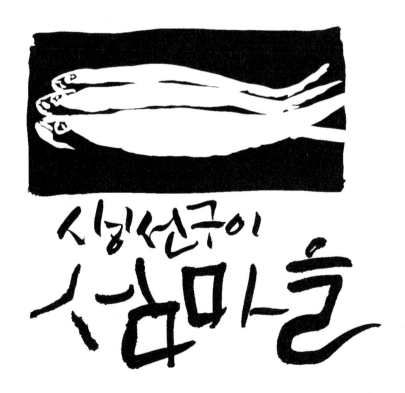

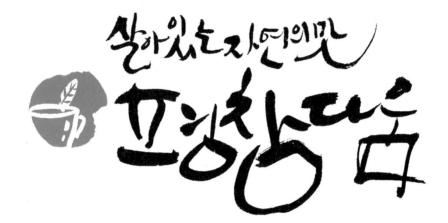

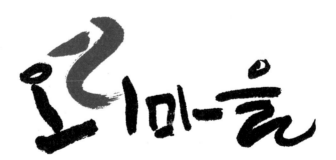

BI/CI
중화요리 베이징

작가의 말

언제부턴가 지나치게 많은 도구를 빌어 쓰고 펜 글씨나 붓 펜 등이 시장의 많은 부분을 차지하는 상황이 되면서 캘리그라피의 양상은 달라졌다. 도구의 사용에 제한을 두지 않는다는 캘리그라피가 갖고 있는 확장성 때문에 이러한 현상이 발생한 것으로 보인다. 펜이나 붓펜의 사용이 캘리그라피에서 용납될 수 없는 것은 아니다. 다만 보조 도구 정도로 사용하거나 환경상 부득이한 상황에서 흥미유발 정도로 사용되어야 한다. 주된 도구가 되어서는 캘리그라피의 본질이 왜곡될 수 있음에 우려를 표하는 것이다. 펜 글씨를 캘리그라피라고 한다면 세상의 모든 글씨는 캘리그라피라 해야 하는 결론에 이른다. 펜 글씨는 펜 글씨로 분류되어야 하며 캘리그라피가 되어서는 안되는 이유인 것이다.

캘리그라피는 단순한 글씨 쓰기 기능이 아니다. 회화적인 요소와 디자인적인 요소를 이끌어 내어 일반적인 글씨와 다른 차별화된 퀄리티를 만들어 내야 한다. 선질의 느낌이나 발묵의 현상을 통해서 대중들로부터 내재된 감성을 이끌어 낼 수 있어야 하는 것이다. 펜글씨를 붓으로 쓰는 캘리그라피와 희석시킴으로써 가치를 하락시키고 캘리그라피가 펜글씨나 붓펜 글씨쯤으로 인식케 하는 오류를 범하고 있는 현상은 바로잡아야 한다.

세상은 시시각각 다변화 되고 빠른 속도로 변하고 있다. 이에 사람들의 성향도 복잡하고 어렵고 오래 걸리는 일은 기피하는 추세가 되어 가고 있다. 단기간에 결과물을 얻어서 활용할 수 있는 일을 찾아야 하는 현실 속에서 이해할 수 없는 것은 아니다. 그럼에도 불구하고 이러한 조류에 휩쓸려 누구나 할 수 있고 쉽게 할 수 있는 방법만을 지향한다면 캘리그라피의 미래는 확보될 수 없을 것이다.

PART-17

이미지

간결함이야말로 극도의 섬세함이다.

-네오나르도 다빈치-

선의 간결함은 운필의 단순함에서 나오고 운필의 법에 구속되어지면 선은 경직되고 만다. 따라서 운필이 간결해질수록 선은 단순해지고 자연스럽게 된다.

이미지/전골냄비

탕 그릇, 8획에 쓰다. 간결한 운필의 대표적인 사례 중 하나다.

이미지/ART

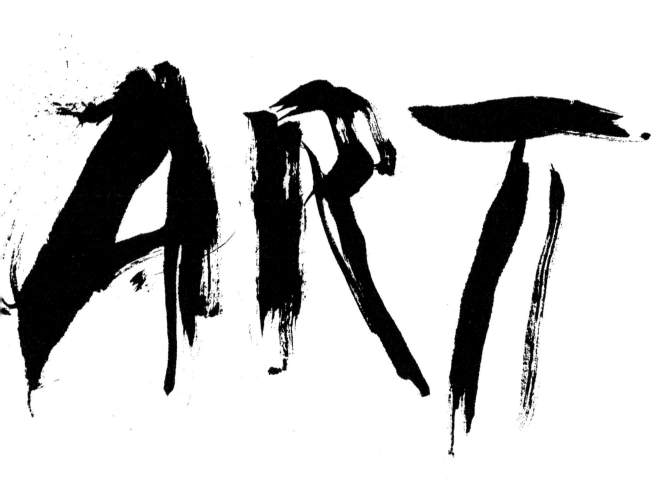

이미지
탑, 풍경, 커피잔

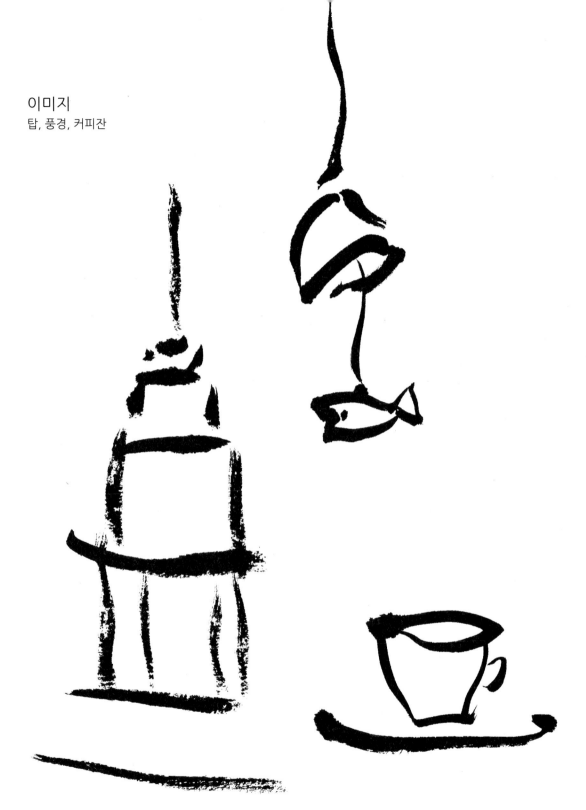

상식선에 있으면 식상해질 수 있고, 부족함이 있을 때 오히려 식상함에서 벗어날 수 있다. 좋은 디자인은 채움이 아니라 비움에서 찾아야 한다.

이미지/회 접시

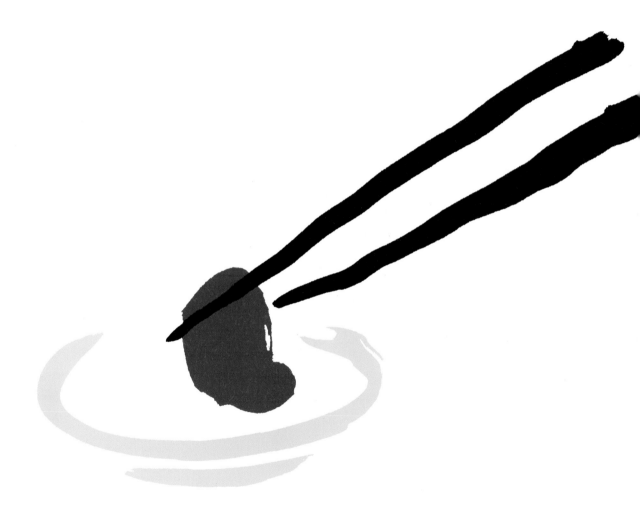

유리접시에 놓인 회 한 점을 젓가락질 하는 모습이다. 분리해서 작업한 후 레이어를 조합한 경우다.

이미지/오늘도 힘내

떡집 마크로 제작되었던 이미지다. 하지만 늘 사용할 수 있는 건 아니다. 폐기처분 되는 경우도 다반사다.
BI/CI의 경우는 광고주의 의견이 반영되므로 작가가 만족하는 디자인과는 무관하다. 따라서 작품을 쓰는
것보다 다양한 표현력을 필요로 하기 때문에 훨씬 어려운 작업이라 할 수 있다.

이미지/
웃는 돼지, 우럭, 돼지코, 오리

디자인은 간결하면서도 함축적 의미를 담고 있어야 전달력이 좋아진다. 디자인이 단순해지기 위해서는 그림에 대한 최소한의 이해력을 필요로 하므로 캘리그라피에서 회화의 학습은 반드시 필요한 요건이 되어야 한다.

이미지/LOVE

벼루 위에 놓아둔 붓이 마른 상태에서 살짝 붓끝에 먹물을 찍어 쓰니 갈필이 자연스럽게 나타났다. 가끔 우연한 상황이 특별함을 제공할 때가 있다. 이처럼 비정상적인 상황에서 오히려 좋은 결과가 나오기도 한다. 단, 지나친 우연성의 의존은 본질에서 벗어날 수 있으므로 삼가하는 것이 좋다.

작가의 말

2007년 2월쯤으로 기억한다. 모 방송국 작가로부터 전화가 왔다. 프로그램 설명을 하면서 글씨가 돈이 된다는 내용의 취재를 한다고 했다. 그때 머릿속은 여러 가지 생각이 교차하며 득실을 계산했다. 하지만 나는 스스로 캘리그라피에 대한 정의가 확실하게 서지 않았던 터라 이런저런 이유로 정중하게 거절하고 말았다. 사람은 인생을 살면서 세 번의 기회가 온다고 하지 않던가, 기회는 늘 준비된 사람에게 온다는 사실을 깨닫는 계기가 되었다.

이후 캘리그라피는 신문, 잡지 등 각종 매스컴에서 다뤄지기 시작하면서 많은 사람들이 관심을 보이기 시작했다. 각 분야에 종사하는 디자이너들이 글씨 배우기에 참여했고, 문화센터 등에서는 강좌가 실시되며 캘리그라피를 모르는 사람이 없을 정도로 전국적으로 급속히 확산되었다. 불과 몇 년 간에 이루어진 변화다. 물론 훨씬 이전부터 저자를 포함한 일부 소수의 1세대 작가들로부터 작업은 진행되어 왔지만 지지부진하게 겨우 맥을 이어오던 차에 본격적으로 알려지기 시작한 태동의 시기는 바로 이때쯤으로 볼 수 있다.

PART-18

패턴 디자인/책표지 디자인

-거울 디자인
-벽지, 합판, 패블릭 디자인
-책표지 디자인

한때 패턴디자인 관련 사업을 펼친 적이 있다. 캘리그라피디자인이 산업화가 될 수 있다는 가능성만으로 시작했다가 처절한 실패를 경험했다. 시기상조였다고 말하기에는 이유가 되지 않는다. 스스로 역량의 부족을 실패의 원인이었다 라고 말하는 것이 훨씬 타당하리라. 이제 캘리그라피는 문화예술 분야에서 치열한 경쟁을 뚫고 하나의 장르로 굳건히 살아남았다. 앞으로 캘리그라피가 글씨에 머물지 않고 좀 더 진전된 방향으로 가기 위해서 누군가는 패턴디자인 등 산업화 영역으로의 확장에도 관심을 보여야 할 때이다. 대한민국의 k-pop이 세계 무대에서 빛을 발하듯 가장 한국적인 한글 캘리그라피 역시 세계화 될 수 있는 가능성은 무한하다. 역량있는 작가의 패턴 개발 참여를 기대해 본다.

패턴거울디자인

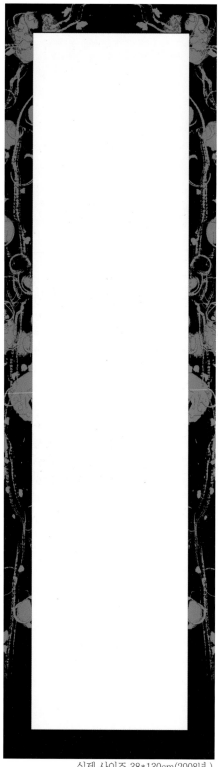

실제 사이즈 38*130cm(2008년)

패턴디자인 1

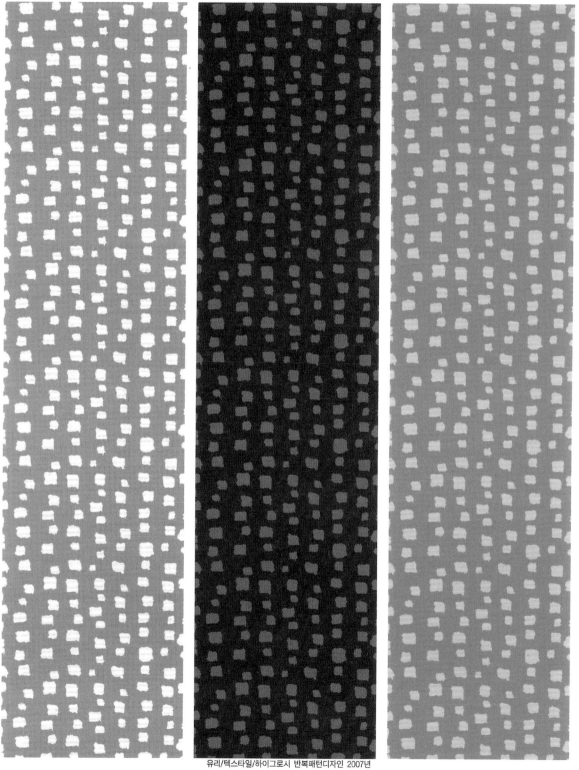

유리/텍스타일/하이그로시 반복패턴디자인 2007년

패턴디자인 2

벽지/하이그로시/유리 반복패턴디자인 부분 2006년작

캘리그라피 패턴의 문양은 문자를 포함하여 선과 점 등을 포함한다. 도구 또한 제한을 두지 않는다.

책표지 디자인

오월은 가정의 달, 인천이라는 글자를 이용하여 가족인 아빠, 엄마, 누나, 남동생의 얼굴을 형상화한
작품이다. 머리카락은 영어로 쓰고, 눈, 코, 입은 한글이다.

책표지 디자인

2013 인천실내무도아시아경기대회를 기념하여 태권도 발차기를 인천이라는 글자를 이용하여 형상화한 작품이다. 발차기에 의해서 상대 선수가 머리를 타격 받는 모습이다.

책표지 디자인

2013인천실내.무도아시아경기대회를 기념하여 수영하는 모습을 인천이라는 글자를 이용하여 형상화한
작품이다. 가독성의 한계가 있었으나 문자라는 특수성 때문에 이 정도에서 마무리 할 수밖에 없었다.

책표지 디자인

굿모닝
인천
Good Morning
INCHEON

2013 **8**

8월 광복을 맞은 사람들의 기쁨을 인천이라는 글자로 형상화한 작품이다. 군집의 느낌을 최소화함으로써
회화성을 배제하고 디자인의 개념이 부각되도록 하였다.

작가의 말

일부 서예인들은 캘리그라피에 대한 비판적 시각으로 날선 반응을 보이는 경우가 있다. 거친 표현까지 쓰면서 비방하는 경우도 보았다. 물론 캘리그라피가 기본을 갖추지 않고 제멋대로 쓰는 사람들이 다수이다 보니 가볍고 원칙이 없다는 것에는 동의할 수 있다. 하지만 모든 서예인들이 수준 높은 작품을 하고 있는지 되묻고 싶다. 그들은 늘 서법을 앞세워 틀에서 조금이라도 벗어나면 신랄한 비판을 가한다. 서법 몇 줄 아는 것이 예술의 본질인 것 마냥 강변하곤 한다. 법의 논리를 펼치는 사람일수록 자기 작품세계를 합리화하려는 경향이 짙고 심미안이 부족한 사람들이 자기방어 수단으로 활용하기도 한다. 그렇다고 해서 서예가 법을 알 필요도 없고 무시하라는 말은 결코 아니다. 법에 맹목적이 되어서는 안된다는 말이다. 글씨가 법에 종속되면 결국 변화는 일어나지 않으며 노서에 머물 수밖에 없기 때문이다. 캘리그라피가 대중들로부터 공감을 얻어낼 수 있는 원동력은 법에 있는 것이 아니라 법의 탈피에서 오는 표현의 자유로운 방식으로부터 오는 것으로 감성적 시각효과의 비중이 더 크다는 것을 간과해서는 안 되는 것이다. 따라서 캘리그라피가 일반적인 글씨에 머물지 않기 위해서는 새로운 영역과의 합치와 재료나 도구의 확장 등 많은 실험적인 시도가 필요하다. 단, 이러한 기법의 무분별한 활용은 부족한 자신의 글씨에 대한 회피성 행위로 비칠 수 있으므로 선질과 자형에 대한 기본 소양을 충분히 갖춘 후라야 한다.

PART-19

점 . 선 . 면

이유 없이 긋는 선은 없다.

캘리그라피에서 점, 선, 면, 한글 자모음을 모티브로 하여 바탕 이미지를 만들 수 있다. 캘리그라피에서 선이란 음악의 악기와도 같아서 악기 없는 연주는 상상할 수 없듯이 선을 말하지 않고 글씨를 논할 수 없다.

점, 선, 면 이미지/시옷

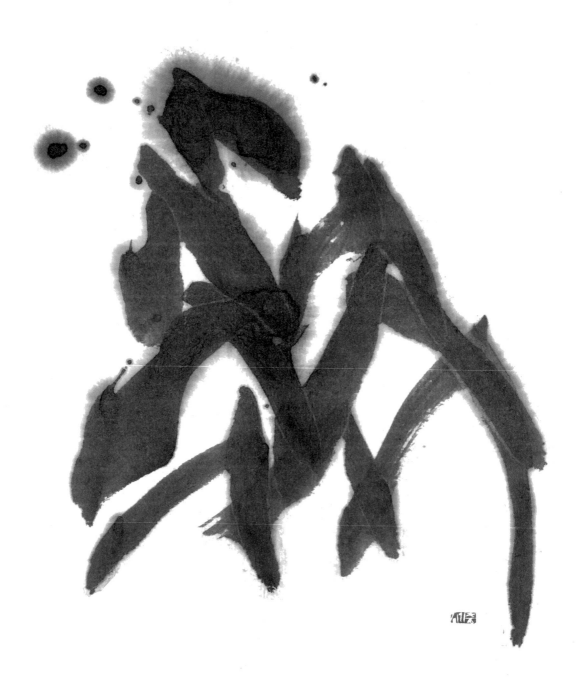

시옷을 응용하여 산의 이미지를 표현하다. 화선지+먹

점, 선, 면 이미지

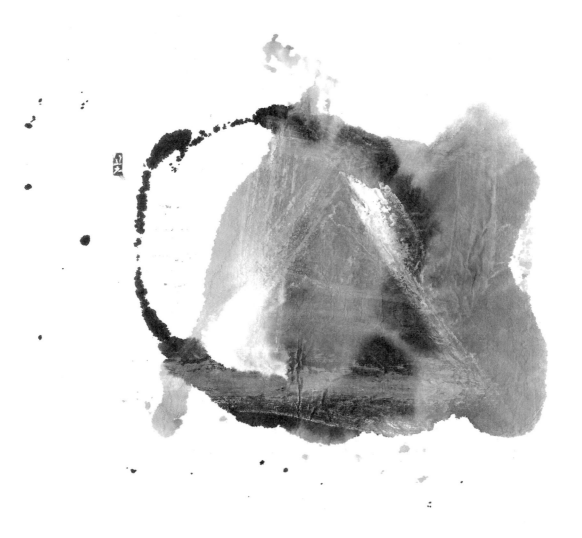

화선지/먹/동양화물감/아크릴물감

점, 선, 면 이미지

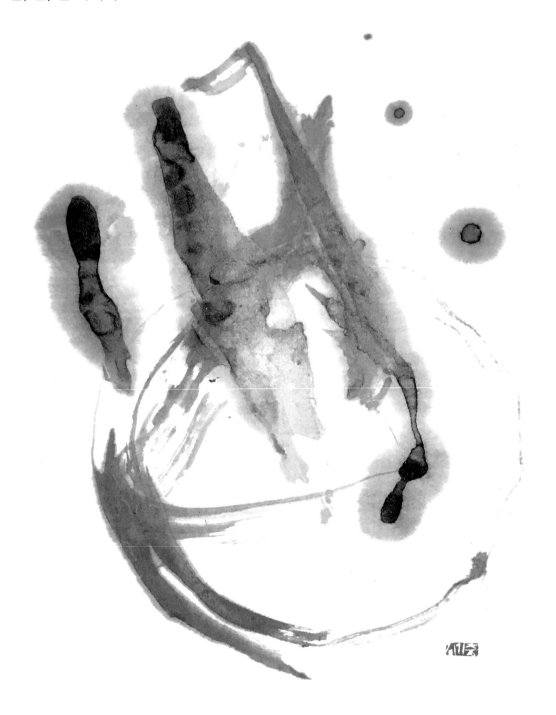

화선지/먹/아교

점, 선, 면 이미지

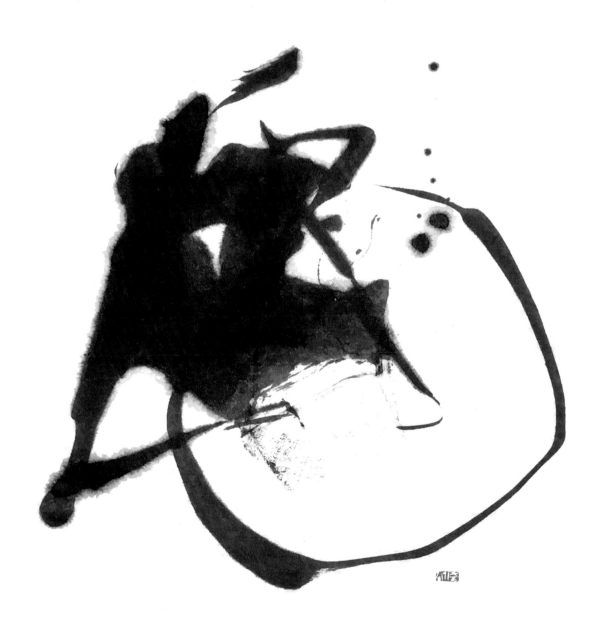

화선지/먹

점, 선, 면 이미지/피읖

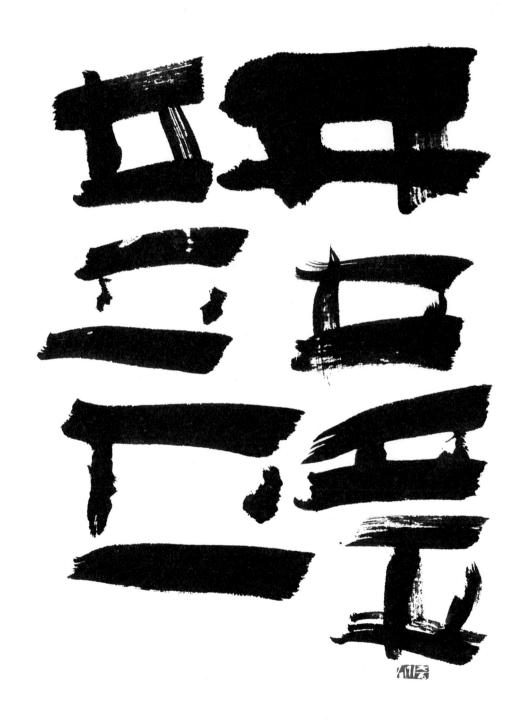

ㅍ"을 응용한 패턴 이미지, 화선지+먹

점, 선, 면 이미지/히읗

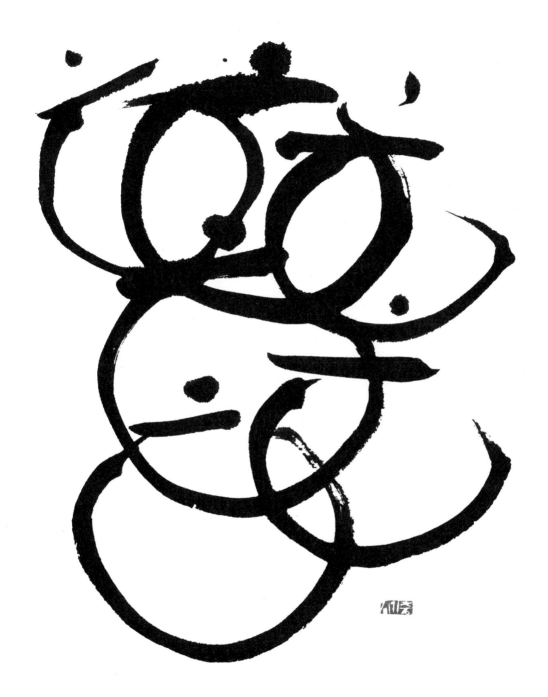

점, 선, 면 이미지

점, 선, 면 이미지

점, 선, 면 이미지

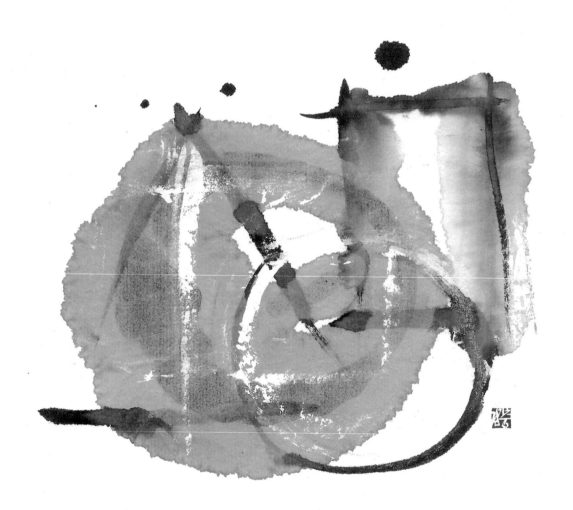

화선지/먹/동양화물감/아교/아크릴물감

점, 선, 면 이미지/매화

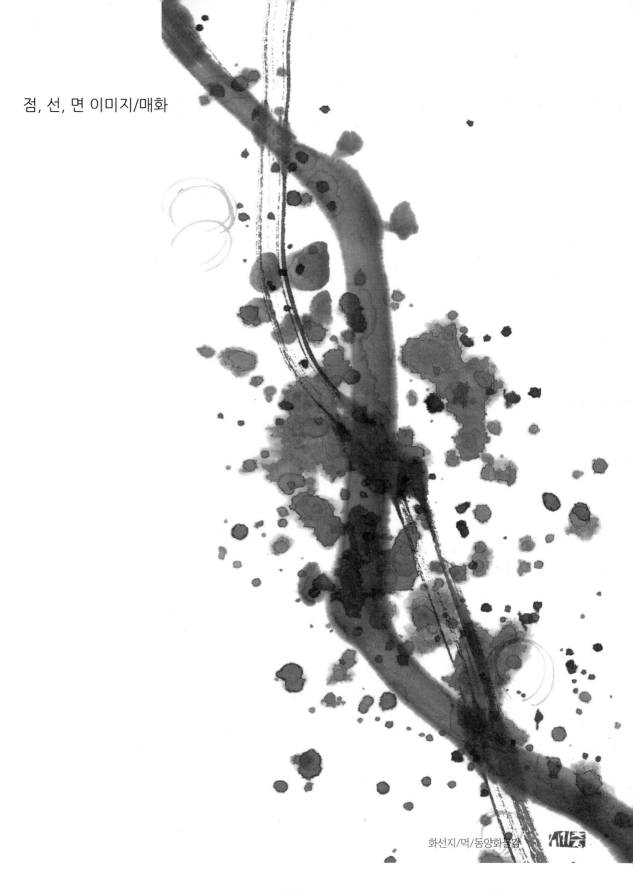

화선지/먹/동양화물감

우리는 세 가지에 의해서 진리에 도달할 수 있다.
하나는 사색에 의해서이다. 이는 가장 높은 길이다.
둘째는 모방에 의해서이다. 이것은 가장 쉬운 길이다.
그리고, 셋째는 경험에 의해서이다. 이것은 가장 고통스러운 길이다. -공자-

작가의 말

거슬러 올라가면 서예는 90년대 중반 글로벌화의 영향으로 영어와 컴퓨터 교육 등이 활성화 되고 디지털 인쇄 문화의 발달로 그 쓰임새가 줄어들면서 대중의 관심에서 멀어지기 시작했다. 또한 정부의 한글 전용 정책으로 인한 한자 사용의 빈도수마저 줄어들었다. 예를 들면 신문에서 한자가 사라지는 경우라 할 수 있다. 이어 서예계의 분열과 공모전 등의 불신도 서예의 위상을 추락시키며 존립을 위협하는 계기가 된다. 이후 대학 서예전공자들의 일자리 문제는 IMF 금융위기를 맞게 되면서 심히 우려스러운 상황으로 내몰렸고 그러한 가운데 궁여지책의 생존을 위한 몸부림은 시작되었다. 스스로 탈출구를 찾기 어려웠던 그 시절 부흥하는 디지털 문화속에서 아이러니하게도 희소성의 가치가 높아진 아날로그적 감성인 손글씨가 간판, 영화 타이틀, 책 표지 등에 폭 넓게 사용되면서 대중적 반향의 시초가 되고 그로부터 10여 년이 지난 2007년 이후 매스컴의 영향에 힘입어 지금의 캘리그라피라는 장르로 자리잡게 된다.

시대가 변하면 모든 것이 바뀐다. 환경도, 사람도, 생각도 바뀐다. 그동안 서예는 전통예술이라는 명분 아래 도제식 교육을 통해서 답습하고 지키는 것에 급급했다. 그 결과 고루하고 어렵다는 인식으로 인해 대중들로부터 외면당하는 현실이 되었다. 물론 단적인 이유만으로 이를 바라볼 수는 없겠지만 부정할 수 없는 것이 사실이다. 다행히도 젊은 세대의 일부 작가들은 시대 조류의 흐름에 맞추어 감성 풍부한 작품으로 변화를 꾀하고 있음을 볼 때 서예계의 밝은 미래를 예측해 볼 수 있다. 전통서예를 바탕으로 한 감각적인 변화의 시도가 대중과 공감대를 이루고 있기 때문이다.

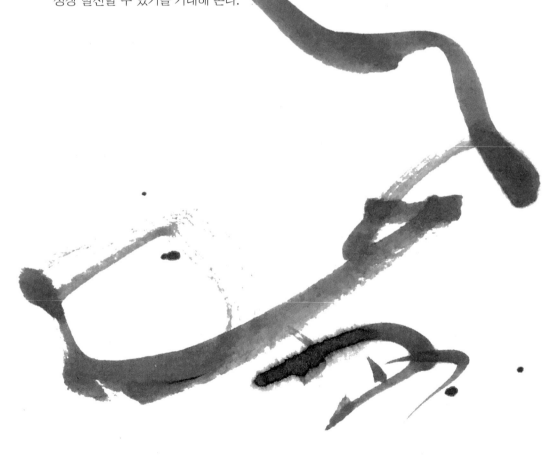

캘리그라피는 서예를 기반으로 하고 서예는 캘리그라피 요소를 내포할 때 상호 공존 할 수 있다. 이는 서예와 캘리그라피의 근원이 다르지 않는데서 기인한다고 할 수 있다. 따라서 캘리그라피에서 부족한 부분을 서예에서 찾고 서예에서 부족한 부분은 캘리그라피에서 얻을 수 있어야 한다. 전통이라 할지라도 그 시대에는 현재일 뿐이고 현재의 글씨도 세월이 지나면 전통이 된다. 서예를 전통이라 한다면 캘리그라피는 현재가 된다. 전통이 없는 현재란 없다고 볼 때 서예와 캘리그라피가 시너지를 이루면서 성장 발전할 수 있기를 기대해 본다.

PART-20

방촌(方寸)의 예술, 전각

전각을 방촌의 예술이라 한다. 사방 한치, 즉, 3cm 정도의 크기를 말한다.

전각은 자법과 도법 모두를 익혀야 하는데 특히 글씨를 모르면 한낱 도장에 불과할 뿐 전각이라 할 수 없다. 따라서 전각을 하기 위해서는 반드시 글씨에 대한 학습이 우선되어야 한다.

공간을 배치하는 일 또한 철저한 문장의 구성 원리에서 비롯된다. 전각은 칼을 써서 붓맛을 표현하는 고난도의 작업으로 많은 서예가들이 시도하고 있다. 하지만 글씨를 잘 쓴다고 해서 전각을 잘 한다고 할 수는 없다. 칼을 쓰는 도법은 운필과 또 다른 기능으로 오랜 시간 칼의 감각을 익혀야 가능한 일이기 때문이다. 제대로 하기 위해서는 자법이든 도법이든 어느 것도 대충 배워서 이룰 수 있는 것은 아무것도 없다.

방촌의 예술, 전각/원본 크기

오늘부터 일 일 30*30mm

동행 30*30mm

지금부터 15*15mm

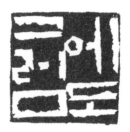

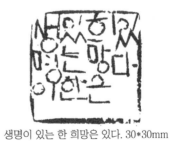

생명이 있는 한 희망은 있다. 30*30mm

지금 하지 않으면 언제하나
30*30mm

그럴수도 있지 30*30mm

이 또한 지나가리라. 30*30mm

작가의 말

전통의 가치는 그 시대에 적응할 수 있어야 한다. 적응할 수 없으면 전통이라 할지라도 한순간 사라지고 만다. 전통을 보전하기 위해서는 창신을 병행해야 한다는 법고창신의 의미를 교과서처럼 늘 부르짖고 있지만 과연 우리는 이러한 당연한 진리를 위해서 얼마나 노력하고 있는지 생각해 볼 일이다.

한글 서예가 궁체나 판본체를 바탕으로 고법의 틀 속에서 지금까지 존속되어 왔다면 캘리그라피는 그 틀을 깨는 창신이라 할 수 있다. 물론 작금의 상황이 변화를 모색하는 과도기임을 감안하더라도 창신이라는 가면을 쓰고 수준 이하의 글씨들이 시장을 형성하고 있다는 것은 심히 우려스러운 것이 사실이다. 그러나 모든 사람들이 그러한 부류에 속하지는 않으며 나름대로 고전을 근거로 창신을 위해서 각고의 노력을 하는 일부 탁월한 작가들에 더 주목해야 할 필요가 있다. 이들은 현재 시장의 흐름을 주도하며 캘리그라피의 방향을 제시하고 있음을 볼 때 매우 바람직한 것으로 미래가 기대되는 바가 크다.

TIP

화선지와 먹

화선지는 가격대비 질의 문제이다. 싸고 좋은 건 없다고 보면 된다. 문제는 화선지를 잘 모르는 경우 비싼 가격에 질 낮은 화선지를 구매하는 일이다. 가격이 비싸더라도 전통적으로 브랜드가 있는 것이 그나마 믿을 수 있다. 번호가 매겨진 화선지는 수시로 번호가 바뀌고 품질도 그때 그때 달라질 수 있으므로 품질의 표본으로 삼을 수 없다. 요즘 화선지를 보면 기술산업의 발달과는 반대로 품질은 뒤로 가는 듯하여 씁쓸한 마음이다. 펄프의 함량이 많아져 발묵의 질이 떨어지는 화선지가 시장의 대부분을 차지하고 있는 것이다.

글씨를 오랜 시간 쓰다 보면 먹물은 공기 중에 노출되어 수분은 증발되고 순수한 먹과 아교 성분만 남는다. 이때 물을 부어 주면 되지만 그대로 장시간 방치하면 끈적거림이 심해져 물을 부어도 소용이 없게 된다. 벼루 뚜껑을 덮으면 어느 정도 건조 되는 것을 막을 수 있다. 남은 먹물은 반드시 냉장고에 보관토록 해야 한다. 간혹 작가들 중에는 의도적으로 가라앉힌 후에 뜬 물만 쓰고 찌꺼기는 버리는 경우도 있다. 맑은 먹을 쓰기 위한 방법 중 하나이다. 판매용 묵즙을 사용하는 경우에 유난히 찌꺼기가 많이 남는 먹물이 있다. 배접 시 번짐이 생기므로 작품용으로는 부적합하다. 이런 소소한 팁은 그동안 공부를 하면서 시행착오의 체험으로 터득한 저자만의 노하우로 다른 사람들과 의견이 다를 수 있다. 그러나 방법론의 차이가 있을 뿐 이치는 다르지 않을 것이다. 글씨를 쓰다 보면 이유를 모르는 채 안 되는 상황이 올 때가 있다. 이러한 이유를 알면 해법을 찾을 수 있다.

PART-21

배접

배접의 목적은 작품의 완전한 보존에 있다.

가끔 화선지에 작품을 써서 급하게 사진 찍어 파일을 보낼 때 배접만 표구사에 맡기는 경우가 있다. 그런데 소품의 경우 비용을 지불하면서도 표구사의 눈치를 보며 맡겨야 하는 불편한 상황이 되기도 한다. 그렇다고 내가 필요한 시간 내에 작업이 종료된다는 보장도 없다. 배접은 간단한 방법만 알면 누구나 할 수 있다. 캘리그라피를 하는 사람들이라면 소품 정도는 스스로 하는 것도 나쁘지 않을 듯하다. 단, 많은 솔질 연습을 통해서 공들여 쓴 작품이 훼손되는 일이 없도록 해야 할 것이다.

배접(褙接)하기

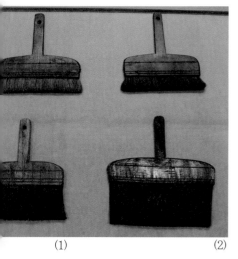

(1)　　　　　　　　(2)

(3)

준비물

1) 풀 솔-풀칠할 때 사용한다.

2) 문지름 솔-풀칠 후 배접할 때 문지르거나 부착할 때 사용한다.

3) 물풀

배접의 중요 목적은 작품의 보존에 있다.

수백 년에 이르는 세월 동안 온전한 보존을 위해서는 풀의 질이 문제가 된다. 풀을 충분히 삭히지 않으면 곰팡이 균이 생겨 종이나 비단이 썩는 경우가 생긴다. 밀가루 그대로 풀을 쑤면 습기가 많을 경우 곰팡이가 생기는 것이다.

불순물을 없애기 위해 밀가루에 물을 부어 2~3일에 한 번씩 위에 뜬 물을 갈아 주어야 한다. 여름철은 부패하기 쉬우므로 하루에 한 번 정도 갈아 주는 것이 좋다. 맑은 물이 나올 때 까지 한다. 분순물이 제거되면 녹말풀이 되는 것이다. 이런 작업은 최소 한 달 이상의 시간이 필요하며 수년 이상 삭혀 쓰기도 한다.

삭힌 풀이 없을 경우에는 급한 대로 일반 밀가루 풀을 사용하기도 한다. 풀을 쑤는 것은 일반적인 방법과 같이 된풀을 쑨다. 된풀을 물에 풀어 쓰는 것이다. 망에 걸러 덩어리가 없도록 하고 물의 양은 쌀뜨물 정도의 풀기로 거의 맹물에서 약간 탁할 정도면 충분하다.

자칫 접착이 염려되어 풀을 끈적거릴 정도로 할 수 있는데 건조되면서 터지거나 배접 후 꺾이는 현상이 발생할 수 있으니 주의해야 한다.

4) 막대자-풀칠 후 배접지를 들어 올릴 때 사용한다.

5) 배접지-순지, 창호지, 비단, 천, 태지 등이 있으나 일반적으로 종이 배접지를 사용하며 작품지보다 충분히 크게 자른다.

(1)

(2)

(3)

1) 배접지는 거친 쪽이 올라오도록 펼쳐 놓는다.

거친 쪽에 풀을 발라야 접착력이 높기 때문이다. 작품은 뒤집어서
펼쳐 놓는다. 물을 바르는 쪽이 작품의 뒷면이 된다.

2) 배접지에는 풀칠을 한다.

3) 작품 뒷면에는 스프레이로 물을 뿌린다.

4) 문지름 솔로 주름이 가지 않도록 최대한 눕혀서 가볍게 펼쳐준다.

작품을 쓰고 나서 바로 배접을 하게 되면 먹번짐이 묻어나므로
반드시 최소 2~3일 묵힌 다음 배접을 해야 한다. 특히, 갈아 쓰지 않고
묵즙으로 쓴 경우에는 오랜 기간이 지나도 번짐이 있을 수 있으므로
주의해야 한다. 이런 경우 흡습지를 먼저 깔고 배접하는데 흡습지는
배접지에 물풀을 칠한 후 바닥에 먼저 붙이고 어느 정도 물기가
마르고 나면 그 위에 작품을 올려 놓고 붙인다.

(4)

1) 풀칠한 배접지를 나무막대자로 감은 후 귀퉁이에 맞춘다.

2) 중간부터 바깥 방향으로 문지름 솔로 가볍게 쓸면서 붙인다.

3) 배접이 끝난 후 합판에 붙여 공기를 불어 넣고 가장자리를 문지름 솔로 두드려 단단하게 부착시킨다.

4) 건조되는 중간에는 스프레이로 살짝 물을 뿌려 줄 수도 있다. 한쪽이 먼저 마르면서 뒤틀리는 현상을 방지하기 위함이다.

5) 합판을 처음 사용하는 경우에는 합판에서 색이 올라올 수 있으므로 여러 번 닦은 후 종이를 두 겹 이상 붙여 사용한다. 합판이 없을 때는 깨끗한 방바닥에 붙여 건조한다. 이처럼 배접은 아주 간단한 방법만 알면 누구나 할 수 있다. 처음부터 큰 작품으로 하기는 부담이 되므로 소품부터 시작하도록 하고 숙달된 후 조금씩 큰 작품으로 단계를 높이는 것이 바람직하다. 시행착오는 반드시 필요한 과정이므로 많은 연습을 통해 줄여나가도록 해야 한다.

맛.깔.나.는

ⓒ 김기충, 2019

초판 1쇄 발행 2019년 04월 10일

지은이 김기충
펴낸이 이기봉
편집 김기충
펴낸곳 도서출판 좋은땅
주소 경기도 고양시 덕양구 통일로 140 B동 442호(동산동, 삼송테크노밸리)
전화 02)374-8616~7
팩스 02)374-8614
이메일 so20s@naver.com
홈페이지 www.g-world.co.kr

ISBN 979-11-6435-216-6 (13640)

이 도서의 국립중앙도서관 출판예정도서목록(CIP)은 서지정보유통지원시스템 홈페이지(http://seoji.nl.go.kr)와 국가
자료공동목록시스템(http://www.nl.go.kr/kolisnet)에서 이용하실 수 있습니다. (CIP제어번호 : CIP2019012935)